美術家傳記叢書Ⅱ｜歷史・榮光・名作系列

謝琯樵
〈石芝圖八十壽屏〉

謝忠恆　著

臺南市政府文化局｜策劃　藝術家出版社｜執行編輯

名家輩出・榮光傳世

隨著原臺南縣市合併升格為直轄市，臺南市美術館籌備委員會也在二〇一一年正式成立；這是清德主持市政宣示建構「文化首都」的一項具體行動，也是回應臺南地區藝文界先輩長期以來呼籲成立美術館的積極作為。

面對臺灣已有多座現代美術館的事實，臺南市美術館如何凸顯自我優勢，與這些經營有年的美術館齊驅並駕，甚至超越巔峰？所有的籌備委員一致認為：臺南自古以來為全臺首府，必須將人材薈萃、名家輩出的歷史優勢澈底發揮；《歷史・榮光・名作》系列叢書的出版，正是這個考量下的產物。

去年本系列出版第一套十二冊，計含：林朝英、林覺、潘春源、小早川篤四郎、陳澄波、陳玉峰、郭柏川、廖繼春、顏水龍、薛萬棟、蔡草如、陳英傑等人，問世以後，備受各方讚美與肯定。今年繼續推出第二系列，同樣是挑選臺南具代表性的先輩畫家十二人，分別是：謝琯樵、葉王、何金龍、朱玖瑩、林玉山、劉啓祥、蒲添生、潘麗水、曾培堯、翁崑德、張雲駒、吳超群等。光從這份名單，就可窺見臺南在臺灣美術史上的重要地位與豐富性；也期待這些藝術家的研究、出版，能成為市民美育最基本的教材，更成為奠定臺南美術未來持續發展最重要的基石。

感謝為這套叢書盡心調查、撰述的所有學者、研究者，更感謝所有藝術家家屬的全力配合、支持，也肯定本府文化局、美術館籌備處相關同仁和出版社的費心盡力。期待這套叢書能持續下去，讓更多的市民瞭解臺南這個城市過去曾經有過的歷史榮光與傳世名作，也驗證臺南市美術館作為「福爾摩沙最美麗的珍珠」，斯言不虛。

臺南市市長　賴清德

綻放臺南美術榮光

有人說，美術是最神祕、最直觀的藝術類別。它不像文學訴諸語言，沒有音樂飛揚的旋律，也無法如舞蹈般盡情展現肢體，然而正是如此寧靜的畫面，卻蘊藏了超乎吾人想像的啟示和力量；它可能隱喻了歷史上的傳奇故事，留下了史冊中的關鍵紀實，或者是無心插柳的創新，彈精竭慮的巧思，千百年來，這些優秀的美術作品並沒有隨著歲月的累積而塵埃漫漫，它們深藏的劃時代意義不言而喻，並且隨著時空變遷在文明長河裡光彩自現，深邃動人。

臺南是充滿人文藝術氛圍的文化古都，各具特色的歷史陳跡固然引人入勝，然而，除此之外，不同時期不同階段的藝術發展、前輩名家更是古都風采煥發的重要因素。回顧過往，清領時期林覺逸筆草草的水墨畫作、葉王被譽為「臺灣絕技」的交趾陶創作，日治時期郭柏川捨形取意的油畫、林玉山典雅麗緻的膠彩畫，潘春源、潘麗水父子細膩生動的民俗畫作，顏水龍、陳玉峰、張雲駒、吳超群……，這些名字不僅是臺南文化底蘊的築基，更是臺南、臺灣美術與時俱進、百花齊放的見證。

我們不禁要問，是什麼樣的人生經驗，什麼樣的成長歷程，才能揮灑如此斑斕的彩筆，成就如此不凡的藝術境界？《歷史‧榮光‧名作》美術家叢書系列，即是為了讓社會大眾更進一步了解這些大臺南地區成就斐然的前輩藝術家，他們用生命為墨揮灑的曠世名作，究竟蘊藏了怎樣的人生故事，怎樣的藝術理念？本期接續第一期專輯，以學術為基底，大眾化為訴求，邀請國內知名藝術史家執筆，深入淺出的介紹本市歷來知名藝術家及其作品，盼能重新綻放不朽榮光。

臺南市美術館仍處於籌備階段，我們推動臺南美術發展，建構臺南美術史完整脈絡的的決心和努力亦絲毫不敢停歇，除了館舍硬體規劃、館藏充實持續進行外，《歷史‧榮光‧名作》這套叢書長時間、大規模的地方美術史回溯，更代表了臺南市美術館軟硬體均衡發展的籌設方向與企圖。縣市合併後，各界對於「文化首都」的文化事務始終抱持著高度期待，捨棄了短暫的煙火、譁眾的活動，我們在地深耕、傳承創新的腳步，仍在豪邁展開。

臺南市政府文化局長

目　錄
歷史・榮光・名作系列 II

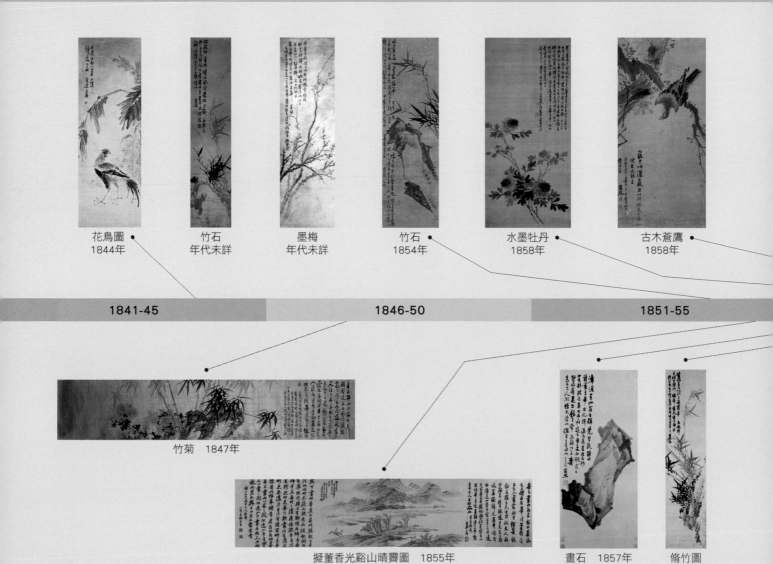

花鳥圖
1844年

竹石
年代未詳

墨梅
年代未詳

竹石
1854年

水墨牡丹
1858年

古木蒼鷹
1858年

1841-45　　　　　1846-50　　　　　1851-55

竹菊　1847年

擬董香光谿山晴靄圖　1855年

畫石　1857年

脩竹圖
1858年

石芝圖八十壽屏　1958年

柳塘戲鴨　1858年

墨竹扇面　1863年

竹石四連屏　1864年

蘭石
年代未詳

1856-60　　　　　1861-65　　　　　1866-70

墨梅　1858年

山水圓扇　1860年

蘭　1860年

花鳥四屏　1864年

秋景山水圖
1864年

絕壑幽蘭
年代未詳

1. 謝琯樵名作——
楷書八連屏〈石芝圃八十壽屏〉

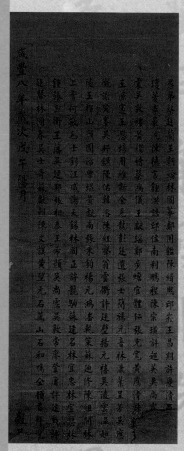

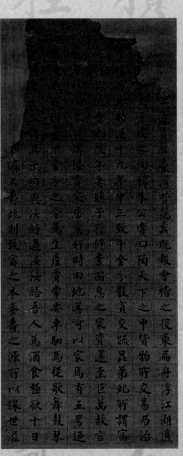
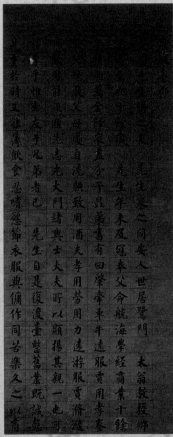
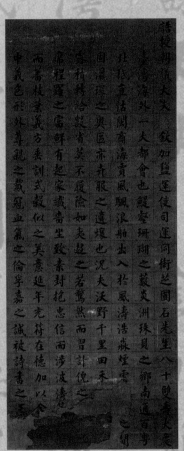

黃紹芳撰文、謝琯樵書寫
石芝圃八十壽屏（楷書）

1858　墨、紙本
159.5×65.5cm×8
高雄市立美術館典藏

▋前言

　　〈石芝圃八十壽屏〉為咸豐八年（1858）十月二日臺南富商石時榮八十大壽時，全臺名紳聯名祝壽之賀文，由黃紹芳撰文，清代福建知名畫家，即詔安畫派重要領導者，可稱為「臺灣文人畫導師」的謝琯樵，所執筆書寫的一幅壽屏作品。此時謝琯樵為廣東即補知縣的身分兼臺灣兵備道之幕僚，同時於臺南海東書院講學，在臺有教育、藝術，甚至協理民亂的貢獻。

　　〈石芝圃八十壽屏〉共計八屏，首屏為引言，讚頌臺灣之地理、交通與沃土環境，民豐物饒使得人文薈萃；第二屏開始，敍述石芝圃之生平及事蹟，石芝圃以名紳之姿所具備的道德仁義和使命，在清廷無法顧及東南偏隅的臺灣之時，他所集合和提倡當時產、官、學界共擬之社會責任與義行；最後一屏則詳列聯名祝壽之仕紳芳名。

現今石芝圃宅第植栽綠蔭，地址於臺南市中西區西門路二段225巷內。
（薛育鑫攝影）

壽屏盛讚芝圃生平

　　石時榮，字希盛，號芝圃，籍泉州同安（廈門）。嘉慶二年（19歲）來臺，任職於「清代臺灣書畫第一人」即林朝英（1739-1816）「元美號」家業，於今之臺南市建國路，經營布匹、砂糖。後林氏赴京就職光祿寺，由石芝圃接承改商號為「鼎美」，有鼎承元美之意，後人將石氏家族及其宅第統稱為「石鼎美」。後人石中英為日治時著名女詩人，曾任臺南歷史館館長的石暘睢於〈先高祖芝圃公行述〉有述：「先高祖諱時榮，字希盛，號芝圃，原籍同安縣廿一都嘉禾里北山堡坂美社。清乾隆四十四年十月初二日生于里第。父諱義卿，母黃氏，兄弟六人，公其四也。幼讀書，少懷大志，不甘株守鄉里，于嘉慶二年公十九歲時稟父命渡臺，就傭于臺郡城西外新街元美行，學習生意，繼司會計，兼有陰股，頗有積蓄。越數年遵例報捐，授監生。」

　　早期臺南望族時有「三吳三黃不值一石」之說，顯示石芝圃接承林朝英家族事業的經營有道。石芝圃為人樂善好施，對社經發展與民間事務不遺餘力，例如嘉慶初年海盜蔡牽、道光十二年九月張丙、咸豐三年鳳山林恭等賊亂，壽屏裡有讚頌其倡組民勇、捐餉守城的慷慨義行，以及屢受清廷封贈的事蹟。此外，石芝圃熱心於修河港道、鋪

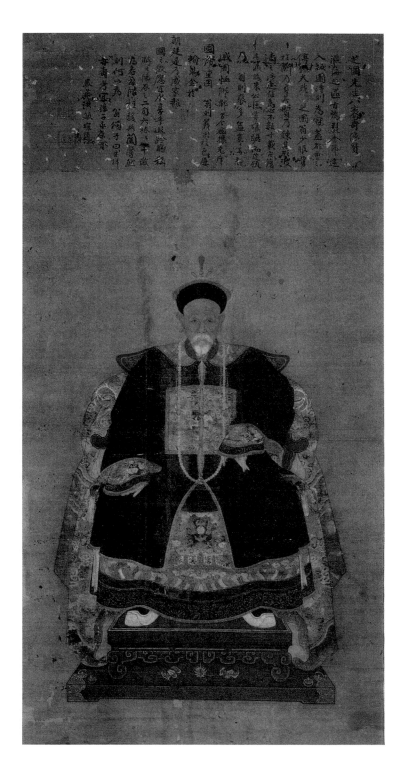

石時榮八十大壽畫像
230×109cm
鄭成功文物館藏
石芝圃畫像的上題，為臺灣知府洪毓琛親題畫贊。

橋造路、建廟、施放藥材等社會捐助工作，急公好義，尤其七十六歲時更倡建育嬰堂等社福機構，力促紳商捐田產、土地與房屋，專收棄嬰，救命無數，義舉與善行流露出上流階層回饋社會的時代責任。八十大壽時，臺灣知府洪毓琛親題壽像贊，加上黃紹芳所撰壽文和謝琯樵執筆書寫，透過全臺名紳聯名，對石芝圃表達崇高尊敬。

▌仕紳雲集見證歷史

〈石芝圃八十壽屏〉內文，由道光十六年恩科進士，並曾掌教海東書院及擔任山長（院長）的黃紹芳為主筆，全職銜為「誥授奉政大夫刑部四川司員外郎總辦秋審處軍功隨帶加二級」，再由「欽加六品銜廣東即補知縣」的謝穎蘇（琯樵）書寫，是一件書法與文辭兼具之雙璧藝術，富歷史、文化與藝術價值。

同黃紹芳、謝琯樵共計八十六位仕紳聯名拜壽，依序為全國性的名紳、舉人、生員、產業界、《瀛州校士錄》之海東書院門生等，以文士居多，亦有名人後裔，均不乏與維繫、支配臺南海東書院之產官學界有密切關係者，彰顯仕紳階級引領士農工商的社會地位，也間接證明了當時產、學界貢獻社會的合作現象；而聯名祝壽者與石芝圃的關係，則是協助官方實施社會工作、建設，並維護社會公益與公共事務的贊助支配和執行者，為不同業界以國家社會為己任的集合。

全國性的名紳有：聯名排首位的蔡廷蘭，曾主講引心書院，為道光二十四年開澎（湖）進士；其次為紳商王朝綸，即嘉慶年間嘉義籍，消滅海盜蔡牽有功的名將王得祿（水師提督）次子，世襲二等子爵即用知府；林國華為林本源家族主事；鄭用鑑為開臺進士鄭用錫從弟，主講明志書院三十餘年；陳緝熙為新竹恩貢生，戴潮春之役與林占梅共同防堵有功；施瓊芳為道光二十五年進士出身且曾任海東書院山長，子施士浩亦為臺南出身進士，皆為佳談。

繼全國性仕商名紳後，聯名者分別為舉人、拔貢、廩生等，在民亂與械鬥頻繁的清代，多有出力勸和、捐資和防務的事蹟。當時來自全臺各地的

誥授朝議大夫 欽加鹽運使司運同銜芝圃石先生

欽加六品銜廣東即補知縣晚生謝穎蘇頓首拜書

賜進士出身 誥授奉政大夫刑部四川司員外郎總辦秋審慶軍功
隨帶加二級晚生黃綹芳頓首拜撰

愚弟蔡廷蘭 王朝綸 林國華 鄭用鑑 陳緝熙 邱菼 王昌期 許慶清 里
瓊芳李景沆 陳德言 鍾洪詰 邱位南 利鵬 程陳宗璜 許超英 吳尚霑
震吳敦禮 黃纘緒 蔡鴻儀 王獻瑤 鄭步蟾 官體仁 張克寬 黃應清 許
王源還 王恩培 周維新 余見龍 彭廷選 張士簡 楊元音 林瀧 葉呈芳 吳應
徽謝寅峯 吳邦鑣 陳佑韓 容陳組聲 翁雲衢 許廷壁 楊元禧 吳凌雲 溫如
陵王輝山 顏國治 曾焜 黃獻南 張東鈞 楊元鴻 潘乾策 蘇迪修 陳組開 林
工青何敏 毛士劍 汪咸謝天錫 林國正 許龍駒 蘇建名 林宜忠 林宜恕 林
鍾張王衡 王藩 吳建邦 張相泰 王希顏 吳尚雲 吳敦常 廖登庸 許建熏 許
廷蓉林國春 吳士奇 蘇獻朝 陳文謨 黃望元 石萬山 石和鳴 全穎首拜祝

咸豐八年歲次戊午陽月 穀旦

舉人有：陳德言、鐘洪誥、邱位南、利鵬程、陳宗瑛、許超英、吳尚霖、吳尚震、吳敦禮、黃纘緒、蔡鴻儀、王獻瑤、鄭步蟾等；接著是拔貢廩生吳尚霑、吳敦常，與上述吳氏源自同一家族，教育、經濟實力堅強，而吳敦禮、周維新、彭廷選、許鴻書、潘乾策、毛士釗、許建勳等，出自臺南海東書院生徒，為臺灣兵備道兼提督學政徐宗幹之門生，諸生作品收錄於《瀛州校士錄》。此外值得一提幾位名人後裔，例如黃應清為福州府學黃本淵之姪，王源瀪為王得祿之孫，彭廷選為新竹名士彭培桂長子，林瀛則是臺灣書畫第一人林朝英之子。

臨〈爭座位帖〉展氣韻

謝琯樵書法最為人所稱頌的，是詮釋顏字書風的造詣，此壽屏呈現的筆畫，融入經典的顏體楷書，意境與氣韻表現來自謝琯樵節臨許多〈爭座位帖〉的心得。我們從顏（魯公）真卿書寫的動機與陳述內容，以及藝術性形成的背景來考量，可理解為何謝琯樵對顏字書風和〈爭座位帖〉如此鍾情。

〈爭座位帖〉又稱〈論座帖〉或〈與郭僕射書〉，傳七紙，約六十四行，書於唐代宗廣德二年（764），為顏真卿五十六歲時所書，與〈祭姪文稿〉、〈祭伯父文稿〉並稱「顏魯公三稿」。內容為顏真卿不滿郭英義藐視朝綱禮儀，抬高宦官魚朝恩的座次，引朝規所寫的抗爭長信，字裡行間理正詞嚴、剛烈耿直，展現魯公忠義氣概。而謝琯樵善技擊談兵，晚年入林文察戎幕殉難，流露戎馬書生先天下之憂而憂的天性，〈爭座位帖〉的成書動機和內容，以及作者顏魯公的人格、書品，是形成其藝術情境的先備條件，深植謝琯樵的書風精神。

〈爭座位帖〉本為草稿，書寫時顏真卿擬思於文辭，過程隨思緒起伏變化，不刻意撰構筆墨而揮筆成書，並有夾行小注，滿紙信手自然、生動橫溢，隨心而出、不假修飾，宋米芾（米南宮）《書史》：「此帖在顏最為傑思，想其忠義憤發，頓挫鬱屈，意不在字，天真罄露，在於此書。」此帖與王羲之〈蘭亭序〉異曲同工，有「行書雙璧」之美譽。

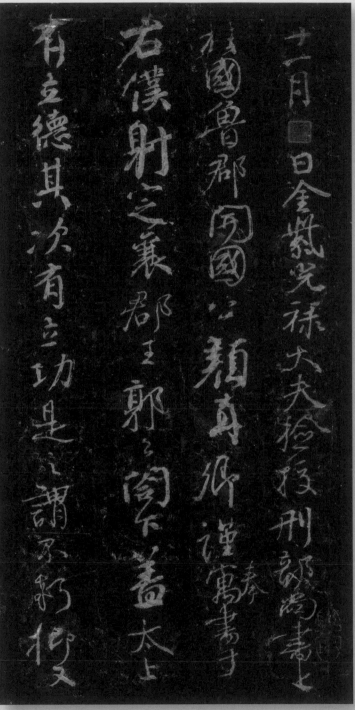

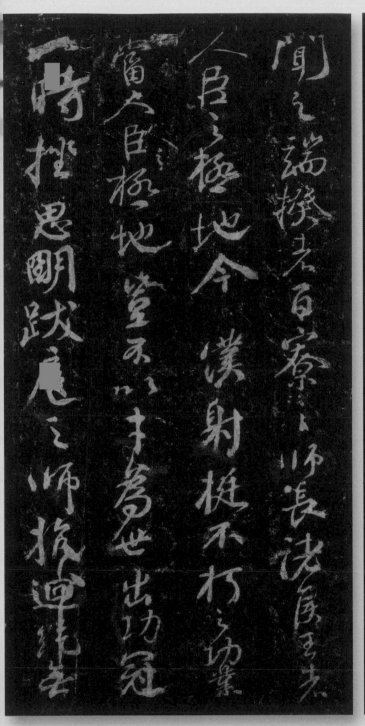

顏真卿　爭座位帖（局部）　764　行草書

‧從線條的表現來看，顏魯公〈爭座位帖〉一開始堪稱平靜卻若有所思，行氣有度，隨即筆力加重已顯激憤，出現塗改與加補詞句的情形，顯示思緒快於書寫速度的起伏未定；稍穩定後，紙短情長般的細筆疾書亦有小字補述，經補述後思緒似乎在壓抑間開始起伏，又突然間情緒爆發，信筆疾書，行氣間小注、圈選、塗改頻而繁，顯得格外擁擠，大小行間遍布長卷，憤慨之餘暢其所言；後段時而理正詞嚴又按捺不住憤怒，維持著高亢的情緒至終，高低起伏、起承轉合的心境橫溢滿紙。

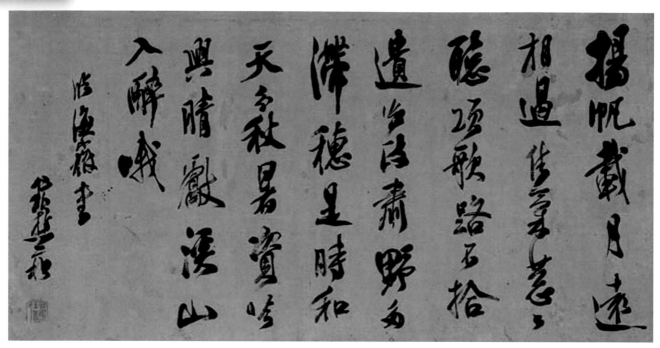

謝琯樵節臨米芾《蜀素帖》之〈入境寄集賢林舍人〉　清　行書橫披　48×90cm　高雄市立美術館典藏

釋文：揚帆載月遠相過，佳氣蔥蔥聽頌歌，路不拾遺知政肅，野多滯穗是時和，天分秋暑資吟興，晴獻溪山入醉哦。臨海嶽書，琯樵蘇。

謝琯樵節臨之〈爭座位帖〉，雖說是臨摹，卻不刻意追求字體外在形象，而是寫出魯公書風之氣韻與藝術情境，取其意而不囿其形，臨氣不臨形，更顯得行雲流水、逸氣縱橫，為書家從臨摹到創作的實踐，樹立了習書者的最佳典範。這種形、意、神之間取捨的藝術觀，顯現在他題畫詩文的心得裡。而〈石芝圖八十壽屏〉楷

米芾《蜀素帖》之〈入境寄集賢林舍人〉

‧謝琯樵節臨的米芾書法（上）和原件〈集賢林舍人〉（左），謝琯樵首尾字形結構多臨自米芾，中段在書寫行氣與紙幅考量也試圖接近米字。米之書卷逸氣靈活生動，而琯樵顯得壯闊雄渾，其造形從米字著手，更強調筆墨的提按輕重，使得顏真卿風格油然而生，融合顏、米二家所長外，藉米字詮釋顏體，寫出謝琯樵文武兼具的生命內涵。

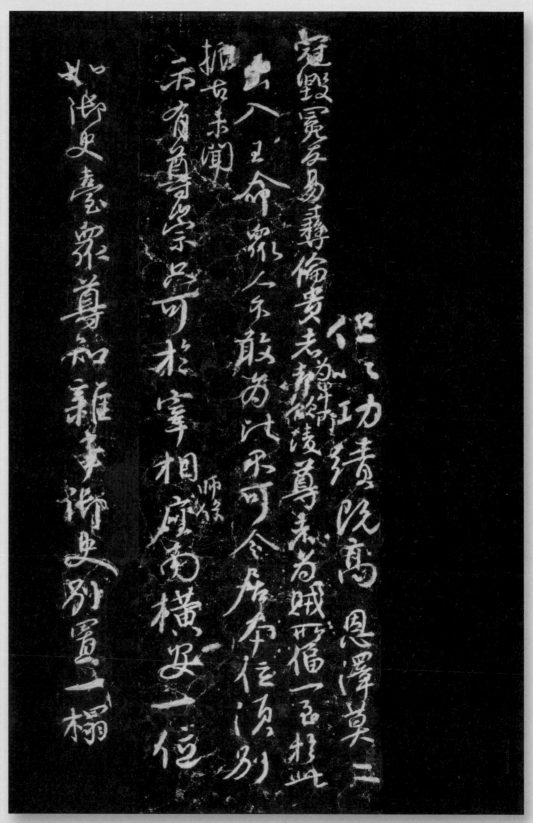

謝琯樵所節臨的〈爭座位帖〉（左）與原碑刻（右）相較，謝琯樵並非擬摹，而是再重新詮釋該帖之書寫味道。

書對顏字書意情境的體悟，外在造形內的精神掌握，更詮釋得十分深刻。

謝琯樵融會貫通顏、米二家的書寫功力，與精采到位的體悟，臨顏魯公〈爭座位帖〉之外，對米芾書字亦有心得，尤其題畫詩文為書畫合一的藝術觀，行氣顯得舒放縱逸而有整體感，充滿顏真卿的筆墨氣度，也參酌米芾的結體造形。集二家大成外，兼散發出根深福建書風的張瑞圖筆韻，造詣為閩、廈、臺無人能及，能有這樣精湛的書家水準，替早期臺灣書畫環境注入了不少養分。

廣納唐楷嚴謹書風

謝琯樵之藝術與人生，多擔任須寫一手好字的幕賓工作，嘗語人曰：「余書法實佳於畫。」〈石芝圃八十壽屏〉筆法紮實，為崇尚法度的實用楷書，筆畫提按雄健，兼顧溫雅與厚實感，參酌典型的唐楷諸家，更深具顏字韻味。此作品書寫的時代背景與內容，透露教育緊繫科舉所影響的書風型式，尤其跟壽屏有關的主人翁、事蹟、祝壽者們，大多是進出書院教育（特別是海東書院）的社會工作整合者，時代意義豐饒。此外，謝琯樵書寫前經過縝密的畫面設計，將內文平分成八幅連屏，各屏亦八行，與壽翁八十壽誕呼應，別具匠心，顯示前置規劃謹慎恭敬，風格與形制相輔相成。關於用筆法分述如下：

《南瀛文獻》季刊之創刊封面由胡適所題，自第二卷起改擷取謝琯樵之〈石芝圃八十壽屏〉。

● 融合唐楷諸家

清代梁巘：「晉尚韻，唐尚法，宋尚意，元、明尚態。」說明了書法史的藝術觀和時代風格。唐初四大家歐陽詢、虞世南、褚遂良、薛稷，加上中期的顏真卿、柳公權，為輝煌的唐楷尚法特色。謝琯樵〈石芝圃八十壽屏〉巧妙融合了唐代諸家書藝，大致來說，單字之左勢稍有褚遂良心得（如「撇」劃），右勢筆畫、提按用墨得力於顏真卿筋

肉；整體字架取歐陽詢之嚴謹結構外，兼得虞世南的溫文儒雅和柳公權的骨氣。這種融會貫通與消化整合名家書藝而成己意的能力，突破了筆墨技巧，並超越地方性的流行書風，表現協調而完美，已非一般書畫家之所能，從師古到師心的敏銳度及心眼感知力，顯示謝琯樵的造詣非凡卓越。日人尾崎秀真形容為「清朝中葉以後南清第一鉅腕」，實在貼切。

● 顏真卿的基礎

〈石芝圖八十壽屏〉所沿襲的唐楷書風，以顏體較為明顯。所設計的格子為扁長矩形（正楷以方形居多），似乎與顏真卿〈多寶塔碑〉橫向加寬的字格、布局有關。無論如何，橫長字格的編制拉近字與字的上下間距，左右則寬敞，頗有行氣或整體閱讀的視覺考量。尤其圓轉行運、「橫」畫肉骨向背、「捺」筆之壓按提縮、「勾」筆之頓挑等，筆畫和用墨無不表現出顏真卿厚重感，與顏魯公遙映書

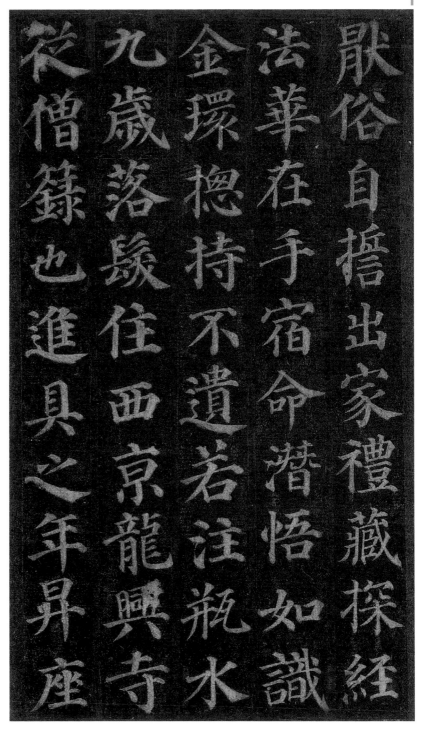

顏真卿〈多寶塔碑〉（局部）。透過格線抽離行氣，可以發現顏真卿的字形左右取寬勢，更顯得方正霸氣而下盤穩重厚實，筆劃與造形共同表現出量感雄渾。

品即人品的藝術與人生，散發文武造化之線質。從《南瀛文獻》季刊之刊題四字，摘集自此壽屏，可見謝琯樵之書藝受臺南文史的重視。

2.

清代臺灣文人書畫導師──
謝琯樵的生平

書香詩畫藝術人生

　　謝琯樵，清福建詔安人，同知銜廣東即補知縣。本名謝穎蘇，初字采山，後改管樵，有被誤為姓管，再易琯樵，號琯城山樵、北溪漁隱、懶翁、懶雲山人、懶甫、懶樵等（懶亦作孄或懶），齋莊為笪莊、墨香書屋、脩竹山館、靜遠山莊。未刊行的著作《談畫偶錄》為他的書畫心得與藝事筆記，都有個人獨到見解，曾幾次來臺造訪各地，雖然並未久留，但影響閩臺書畫深遠，筆者稱他為「臺灣文人畫導師」，與「臺灣金石學導師」呂世宜為早期臺灣藝壇之「書畫雙璧」。

　　謝琯樵出生於文人書香世家，少負奇氣，天資秀穎，九歲能畫，十歲能詩，解音律，善技擊談兵與養馬，為文武雙全的閩、臺一代書畫宗師。先祖武舉出身，父謝梅賓（字鶴聲，字羽仙，號雪谿），曾任福建仙遊、清流等縣訓導，著《雪谿詩鈔》。兄維崧補弟子員，授舉子業，藏有詩集未刻；弟穎鋒善隸書；其姊為人稱「仙姑娘」的謝芸史，名浣湘，藝絕敏慧，為福建著名女詩人，著有《詠雪齋詩錄》。謝琯樵作畫喜題姊詩，又詩、書、畫、印樣樣精通，為福建詔安畫派的領航者，於閩、臺最具影響力；尤其清代臺灣畫壇多依賴前來講學的客寓畫家，實力與造詣參差不齊，謝琯樵的涖臨的確為當時之後的書畫環境，帶來深植人心的優質典範。

　　謝琯樵曾佐幕來臺二次以上，遍交閩、廈、臺聞人，遊走於巨室名紳間，最早來臺的紀錄為咸豐初年於林本源家族在大科崁（大溪）時期，與呂世宜、葉化成合稱「林家三先生」，後因公務至噶瑪蘭（宜蘭）會見通判楊承澤，可能與協助處理械鬥內亂有關。謝琯樵在臺灣的精華時期，為咸豐七年（1857）至臺南，主要造訪吳尚霑的宜秋山館和海東書院等地，也因書寫〈石芝圃八十壽屏〉，再受林本源家族之邀北上板橋，書畫藝術推廣與影響遍及全臺，可惜晚年入霧峰林文察（福建陸路提督）戎幕，在進剿太平軍時殉難於福建萬松關之役。

詩、書、畫、印「四絕」造詣

　　板橋畫竹，縱橫處可以規仿，而一種豪逸之氣，出乎天資非可學而致也，近日學板橋筆法，益知板橋殊未易學也。瘦而腴，勁而秀，人徒知其胸有成竹使然，而不知胸無成竹方臻化境也。蓋隨乎自然，無法中皆有法耳。與可畫竹，胸有成竹，板橋畫竹，胸無成竹，余常下一解語云：不是有成竹，焉能無成竹。惜不能起板橋于今日，共參破此偈也。

<div align="right">——謝琯樵《談畫偶錄》</div>

　　謝琯樵深入分析鄭板橋的藝術思想，從「眼中竹」、「手中竹」到「心中竹」，即「胸有成竹」到「胸無成竹」，對形與意頗有不同境界的見解。能夠如此洞悉畫論精義，除了需要優異的畫藝基礎，也要精讀前人繪畫理論。謝琯樵的藝術淵源自詩、書、畫「三絕」鄭板橋，與之相輝映，在缺乏藝術師資的清代臺灣畫壇，經過畫品較高的謝琯樵詮釋鄭板橋等名家藝術，有助於改善畫冊傳抄或摹刻本的失真，更將其藝術心得和畫論見解，以詩文記錄於題畫，透過於臺灣南北講學、西席、幕府、雅集的行旅歷程，使得臺灣書畫環境直接獲得藝術知識和獨到見識。加上篆刻之技，「四絕」造詣的「臺灣文人畫導師」謝琯樵貢獻良多。四絕說明如下：

● 詩文

　　少時見古人畫，略解筆意，苦學之弗得，遂棄之，後移好詞章，潛心十年，時方執筆，覺有主張，見古人畫，漸知筆外神韻，可知畫雖小技，非讀書不能工，況乎其他？非此中人，非易與言此也。——謝琯樵《談畫偶錄》

　　「書為心畫，詩為心聲。」謝琯樵認為，閱讀詞章能提升鑑賞與藝術創作的內涵，增加見識之餘，也要飽養學識，才能理解筆墨繪事的境外之道，達到智與慧的平衡，詔安人曰：「能學得其畫，未必能學得其字；能學得其字，未必能學得其詩。」謝琯樵的題畫詩和《談畫偶錄》不僅淵源於前人藝術理論，也有自己融會的心得和評論，更記載著他的自作詩。曾云：「余書

法實佳於畫，而次於詩。」可見閱讀為詩、書、畫的基礎，詩為書、畫的藝術淵源。

● 書法

　　柯敬仲畫竹，晴雨風雪，榮枯老穉，各極其妙，自云，凡踢枝生葉，當用草書法，此語最難解，非積學子不能悟也。　　　　　　——謝琯樵題畫詩

　　從繪畫實踐書法用筆的心得，為文人畫之常態，謝琯樵體認到「書畫同源」，如柯九思（敬仲）《丹丘題跋》所云：「凡踢枝當用行書法為之。」無論行書或草書筆法，「踢枝生葉」都是一種輕快暢逸的運筆表現，增加畫面點與線的律動感外，也將柯氏「寫葉用八分法，或用魯公撇筆法」的書法筆法體現於他的竹畫。

　　謝琯樵尤擅行草，面貌大多融合顏真卿用筆和米芾字架，或參酌張瑞圖

謝琯樵跋明人王驥德行草
長卷（何創時書法藝術基
金會提供）

筆意的行書表現。在已知多幅節臨顏魯公〈爭座位帖〉，以及評米南宮、蘇
東坡書論的書法作品之外，他也善解前人書畫理論，亦能鑑賞品評，如王驥
德〈行草長卷〉有謝琯樵書跋：「昔人論臨書，貴能時露己意，始稱高手，
此卷雖不能必言何人所書，然筆筆從十七帖得來，卻無一筆不露自己筆意，
所謂學古不泥於法者也，藺人司馬定為明季人書，可謂精於賞鑑矣。」見識
到他分析前人書字淵源的功夫。

● 繪畫

板橋道人寫蘭，好作盆盎，鋪苔點石，饒有逸趣，自題云：誰向深山挖
得來，長枝短葉數莖開，先生好把甄盆買，點石鋪苔細細栽。雨胴偶擬其意
寫此并題云：挖得深山數本蘭，莫愁流落到人間，先生家住白雲裏，種向盆
盂猶在山。　　　　　　　　　　　　　　　　　　　　　　——謝琯樵題畫詩

《福建畫人傳》提到：「書法之外兼畫法，寫竹瓣香鄭爕，而能自出新
意，不為所圍。」謝琯樵題畫常引板橋詩，吟詠見其詩韻外，畫竹以光取影
之法學之，如：「皓月暎牎，斜影滿壁，丙午新秋，擬板橋道人法。」

從以上兩則題畫詩清晰可見謝琯樵在生活、品味、抒情、學習、理論上，獲益自鄭板橋的藝術觀。

其四君子、花卉作品，可歸類為：一、畫論承襲鄭板橋等文人畫名家；二、形神畫意以陳淳（白陽）、徐渭（青藤）為主；三、筆意崇尚鐵舟和尚；四、其他（蘇軾、文同、米芾、趙孟頫、吳鎮、夏昶、董其昌、朱耷等）。至於花鳥，多受沈周、華喦、黃慎之影響，畫鷹則有明代林良、呂紀的筆韻神采。

謝琯樵來臺時期，畫壇能畫山水者不多，周凱、謝琯樵、葉化成等人的作品因而彌足珍貴。謝琯樵汲取高克恭、倪瓚、唐寅、王翬等畫家，用筆屬浙派風格。連雅堂《臺灣詩乘》有載：「近代如謝琯樵、呂西村，皆有名藝苑。琯樵之畫，西村之書，鄉人士至今寶之。」

● 篆刻與雕刻

篆刻為文人畫外餘技，方寸天地間融合書、畫、刀之美學，刀意即筆意的體驗。謝琯樵於臺南海東書院講學時，認識了善篆刻的查仁壽（來自浙江海寧的文人家族），不同人生時期也替許多名公巨卿刻印，如徐繼畬（福建巡撫）、鹿澤長（觀察史）、楊承澤（噶瑪蘭通判）、林國芳（板橋林家）等。客座臺南宜秋山館時，主人吳尚霑為謝琯樵弟子，其用印之浙派刀意和風格形制，應出自謝琯樵之手或受其影響。

謝琯樵亦善雕刻，丘斌存〈謝芸史琯樵父兄姊弟五詩書畫家〉有載，詔安質庫曾有謝琯樵所刻之印數十方；此外，他年輕時曾刻立體自雕像，並毫刻生辰八字與習畫生平數百字，字跡纖細肉眼難辨，赴義前將自刻偶像，著衣置於木匣中，因殉難屍不可得，其友葬此雕像於福州西湖忠烈祠。

謝琯樵詩、書、畫不下於影響他藝術觀的鄭板橋，更有「四絕」之藝，日本漢學家尾崎秀真曾說：「謝琯樵不但善書畫，甚精於詩，又巧於篆刻，嘗流寓於本島，因每散見其作品，由余所觀感，為清朝中葉以後南清第一鉅腕……是以在本島之作品，殊多逸物，題畫詩文，不少奇想天外之作。……至於蘭竹之畫，最脫凡手，詩之敘情，遒勁殊足動人，蓋彼確有一種天才，

其魄力氣概之超越，直躍如於其詩文書畫之上。」「臺灣文人畫導師」謝琯樵的作品，到日治時更受到日人推崇，可見他對早期臺灣書畫藝術的貢獻和重要性。

客座吳家宜秋山館

聽禽以報春曉，種竹能助秋聲。　　　——謝琯樵對聯

咸豐七年（1857），謝琯樵渡海來臺，四月在臺南磚仔橋吳家之「宜秋山館」作客，「宜秋山館」為主人吳尚霑倣仿堂兄吳尚新「吳園」所建，為文人雅集之所，連雅堂記宜秋山館：「宜秋山館與吾家為鄰，吳雪堂司馬之別墅也。地大可五畝，花木幽邃，饒有泉石之勝。余少時讀書其中，四時皆宜，於秋為最：宜賞月、宜聽雨、宜掬泉、宜伴竹、宜彈琴、宜對弈、宜讀畫、宜詠詩，無往而不宜也。」此館遺址位於現今臺南市府前路與永福路口附近，距離忠義國小（海東書院舊址）不遠處。

吳尚霑為咸豐九年舉人，善書畫篆刻，以禮師事謝琯樵習畫，為

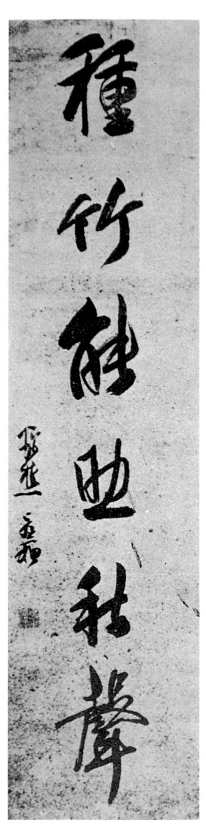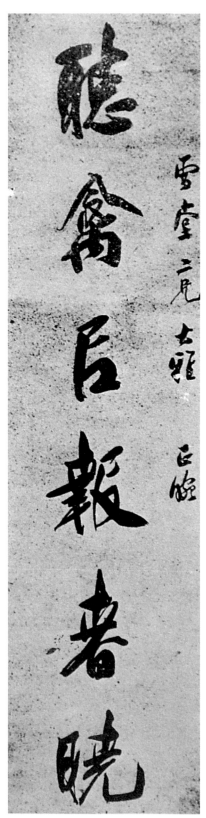

謝琯樵　書法對聯

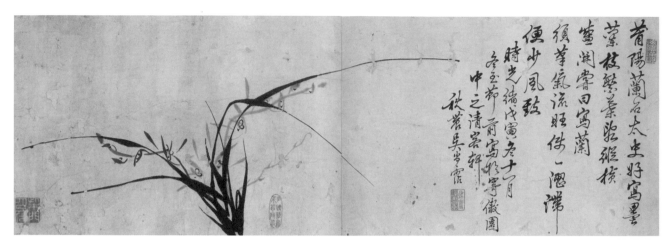

吳尚霑　墨蘭　1878　水墨、紙本　24×68cm

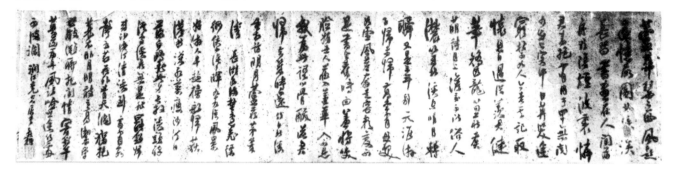

謝琯樵　行書橫軸　約1857　水墨、紙本

吳尚新之「吳園」，現為臺南吳園藝文中心。（薛育鑫攝影）

謝氏在臺唯一弟子。傳世作品以墨蘭居多，蘭葉的姿態韻致為拖長運筆面貌，展現一種秀逸飛動的流暢氣質。

謝琯樵〈石芝圖八十壽屏〉所記錄聯名的地方仕紳，以臺南吳家成員最多，有吳尚霖、吳尚震、吳敦禮、吳尚霈、吳敦常等，吳尚霈當時尚未中舉，因此排序較後。吳家涵蓋士、商階層，透過祝壽名單更彰顯其在清代臺南的社會地位。

吳尚霈排行第六，畫有用印「吳氏六子畫蘭之章」、「六有齋」，與謝琯樵傳授六法奧妙相映趣。於宜秋山館客座期間，留下與吳尚霈交誼的作品，如〈行書橫軸〉慨歎自己奔波的客寓人生，以及想念故鄉家人與懷念齋館「筍莊」的點滴情景，書、文雙藝情感豐富，可見謝琯樵對吳尚霈的重視和深誼，為此時期的代表作。

講席臺南海東書院

秋來寄於（按：寄下有一點，當是漏字「於」）海東講院，院中新葺數椽，窗櫺几案皆以湘妃竹為之，極幽雅樂人，簷外脩篁環繞，綠蔭照人，蕭蕭有致，因名為脩竹山館，暇時作畫其中，亦客中韻事也。偶題一絕云：榕壇風月本雙清，十笏茆齋構竹成，添寫篔簹千萬個，夜深同此聽秋聲。

——謝琯樵題畫詩

謝琯樵於咸豐八年（1858）至九年擔任幕府工作，同時於海東書院講學，留下許多精采作品。海東書院位於今臺南市中區忠義國小校址，院舍翠竹環繞，綠蔭濃郁優雅宜人。謝琯樵將齋館命為「脩竹山館」，而「榕壇」為書院裡的古榕，連雅堂《雅言》：「海東書院在寧南門內，為兵備道課士之所。內置講堂，堂前有老榕，為數百年物，謂之榕壇；其旁，則齋舍也。」榕壇即忠義國小校園內之老榕樹，濃蔭蒼鬱，謝琯樵有

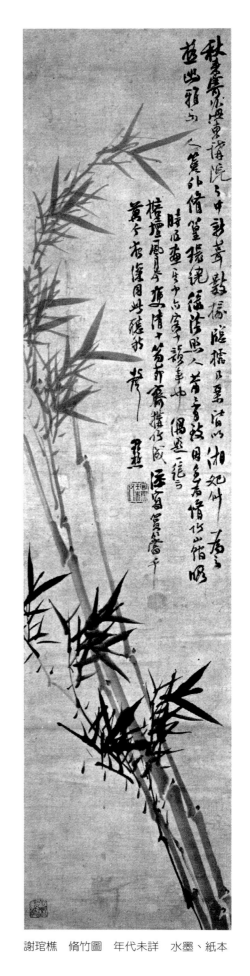

謝琯樵　脩竹圖　年代未詳　水墨、紙本

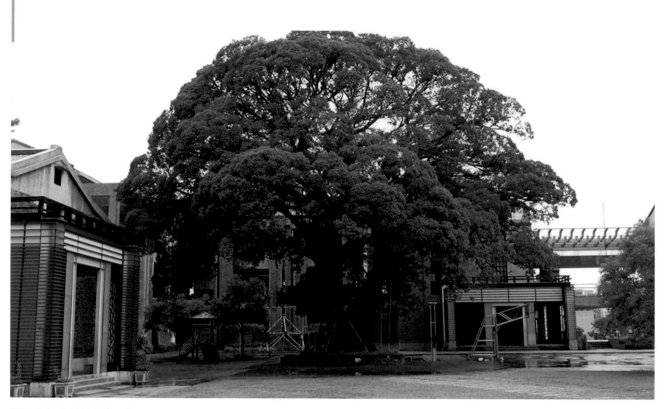

海東書院的榕壇所在，為今臺南市忠義國小內之古榕。（薛育鑫攝影）

題畫亦稱書院為「榕壇講院」。

　　畫竹真如畫竹身，無窮筆底出人新，月明四壁虯螭舞，想見虛心靜對人。脩竹山館夜坐燈下寫此遣興，時立冬前二日，琯樵蘇。——謝琯樵題畫詩

　　謝琯樵經常憶起在海東書院之吟詠與詩意，甚至夜燈下的畫竹遣懷，由此可體會其愜意之文人生活和難忘韻事。比起他離臺前，傳與板橋林家另一主人林國芳發生磨擦，而輾轉流寓至艋舺的生活相較，海東書院在他心裡留下了美好回憶，期間的作品面貌亦多。除了常見的書法和四君子（梅、蘭、竹、菊）之外，也出現水墨設色的牡丹和翎毛（鷹、水鴨）作品，對早期臺灣畫壇來說是少見而珍貴的；當時畫壇環境缺乏師資，須靠福建及沿海省城的藝術家前來教授，透過謝琯樵佐幕來臺，尤其於海東書院講學的機會，對臺灣藝壇、文教確實貢獻不少，加上所執筆的〈石芝圖八十壽屏〉，更聲名大噪，再度受舊識林本源家族之邀北上任板橋園邸西席，將書畫藝術的推廣工作延伸至北臺灣。

　　值得一提的是，在海東書院講學期間，謝琯樵與出自浙江名士家族的查仁壽（字靜軒，隨父查元鼎佐幕熊一本來臺）有交誼作品〈墨梅扇面〉（頁42），題畫云：「書生自寫清瘦骨，認作梅花恐未真，戊午五月臺陽旅次雨

憁，寫爲靜軒世講清正，琯樵蘇。昔人謂畫梅當以篆隸之法爲之，靜軒精於鐵筆，必能悟此意也。」

謝琯樵的題畫，除了提供查仁壽曾於海東書院講學的訊息之外，也講述畫梅當以篆隸筆法，同時期，他所畫的柳鴨、松鷹的枝幹筆法亦如此應用，傳達「書畫同源」理論的心得。查仁壽精篆刻（鐵筆），父元鼎有《百壽章》等印譜傳世，必能理解謝琯樵所言。

文武兼備忠肝義膽

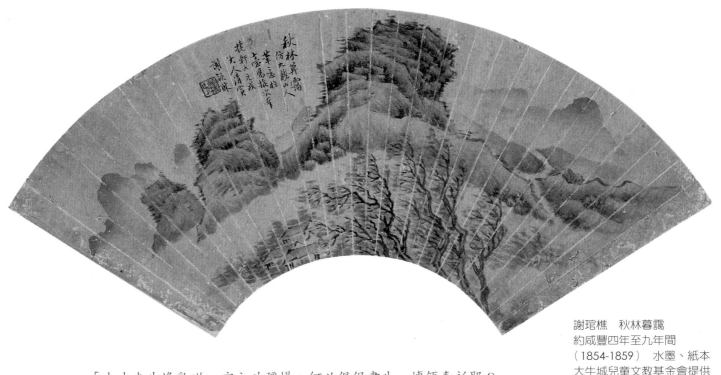

謝琯樵　秋林暮靄
約咸豐四年至九年間
（1854-1859）　水墨、紙本
大牛城兒童文教基金會提供

「大丈夫生逢亂世，宜立功疆場；何必侷促書生，博領青衫耶？」

——謝琯樵語錄

謝琯樵在「四絕」的藝術造詣外，亦懷抱士大夫齊家治國平天下的胸襟，作品散發著一股蓋世魄力，精神超越詩文書畫的表現，文質武功堪足動人。和清代文教與建設頗有淵源的臺灣兵備道、後升福建巡撫的徐宗幹，曾評謝琯樵「上馬作軍機，下馬作露布」。

謝琯樵因公務來臺，協助肅清小刀會滋事獲清廷嘉賞時，已認識臺灣鎮

總兵劭連科（1819-1862），以及義民統領林文察。劭連科行伍出身，年少時曾慨然曰：「大丈夫當馬上殺城，安用毛錐焉？」此語和謝琯樵上句所言相同情操。詮釋明代畫家王紱（九龍山人）筆意的作品〈秋林暮靄〉，即是一件與劭連科交誼的扇面山水畫。

「十載從軍百嶮經，浮雲世態事難平，憑將滿腹牢騷氣，盡付毫端作雨聲。槊戟如林甲帳開，妖氛未靖豈甘回。枕邊靜聽蕭蕭竹，猶是衝鋒破敵來。何須抑鬱自摧殘，勝負兵家亦等閑。喜氣寫蘭怒寫竹，且留書畫在人間。」

——謝琯樵軍中題畫竹句

林文察（1828-1864）祖籍漳州，阿罩霧（臺中霧峰）人，三代忠烈軍功，為清代具歷史強度與戲劇張力的臺灣家族。林文察陞至福建陸路提督，於剿滅太平天國軍期間邀請謝琯樵入戎幕，謝並曾奉林之命，統領一支臺勇部隊於浙江平亂。在伐逆近尾聲，餘賊潰敗逃至漳州時，林文察於同治三年（1864）十二月移駐萬松關，準備最後決戰。林文察從鄉勇統領一路陞至福建陸路提督，更兼水路提督回臺平定戴潮春之亂於彰化北斗，期間所練臺勇，於閩浙臺不斷奔波平亂和剿匪，戰功彪炳，卻易與福建官場不睦與結怨，因此他急於建功和結束戰事，好帶領遠征的臺勇們早日返鄉；在此窘境中，林提督無法突破重圍且因援兵未到而被擒，此時參軍謝琯樵正在用餐，震聞軍報、投箸憤起，單槍匹馬衝鋒陷陣、營救林文察，結果雙雙被擒。據

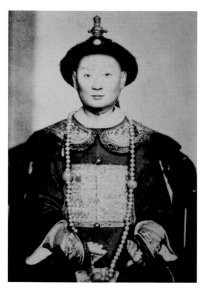

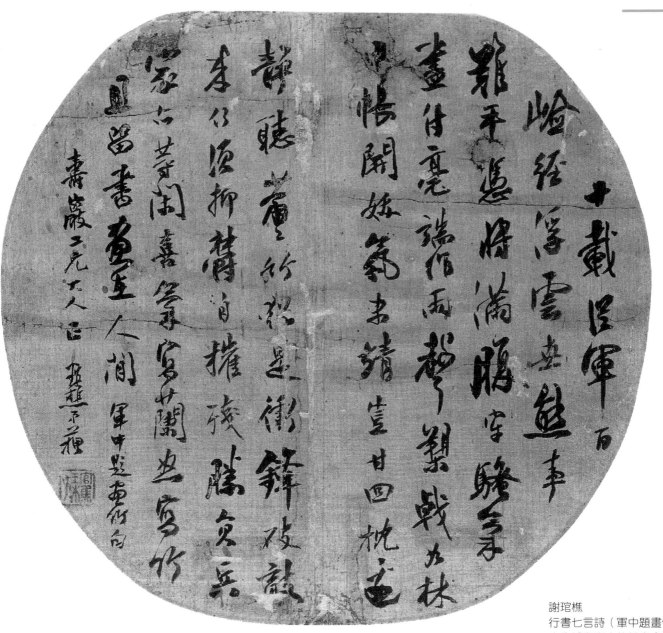

閩二人被捆於棉被並澆油點火，謂之點大燭酷刑，時謝、林面目正氣凜然，
斥賊不降而同時殉難，慷慨有烈士風。上述謝琯樵晚年的題畫詩，心繫戰事
未平，無奈中流露軍旅生涯對亂賊之憤慨，語氣預料可能不免於難，也為戎
幕的藝術人生作下總結。

　　經左宗棠與徐宗幹奏請，林文察欽賜太子少保，諡剛愍；謝琯樵賜騎
都尉兼一雲騎尉，襲次完畢，再以恩騎尉世襲罔替。閩臺一代書畫宗師藝事
未畢，為太平軍亂殉難的三大藝術家（另二位為戴熙、湯貽汾）之一，享年
五十四歲，所引領的詔安畫派頓時失去掌舵，轉吸收海上畫派風格，更無機
會再度來臺推廣其精湛的文人書畫，為閩臺藝壇損失。臺灣史上最重要的藝
術家和軍功武將，竟曾共寫一篇風雲！

3.

謝琯樵作品賞析

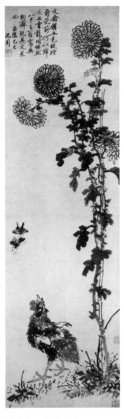

徐渭　牡丹蕉石圖　年代未詳
水墨、紙本　120.6×58.4cm

沈周　文禽圖

謝琯樵 花鳥圖

1844　水墨、紙本　私人收藏

款識：甲辰九秋寫於北溪之靜遠山莊，琯樵穎蘇。

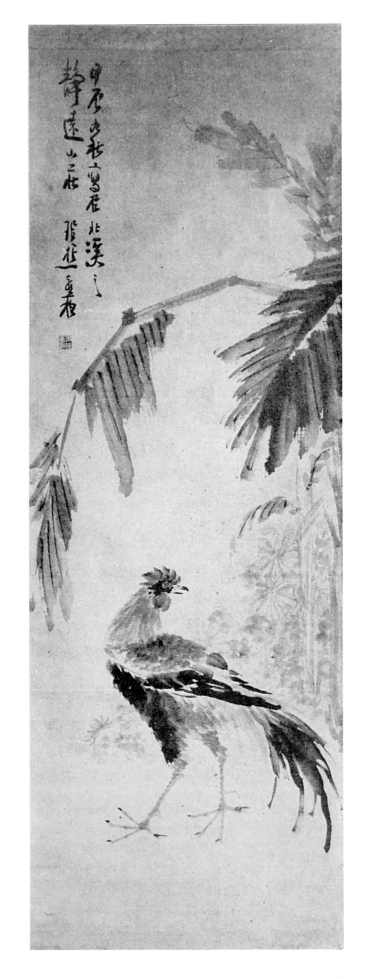

　　明代徐渭以大寫意的暢逸筆法縱橫文人畫壇。謝琯樵此幅芭蕉筆墨何其暢快，但尚未到徐渭〈牡丹蕉石圖〉極度墨瀋淋漓的程度，徐渭造化在手，不求形似意在筆先，重視神氣與意境的氣韻；謝琯樵畫蕉葉則是增一筆太多、減一筆太少，蕉葉的濃淡疏密頗經思量，布局嚴謹；此外他施墨染漬揮灑來自竹葉筆法，落筆又有篆書筆法，凌厲驚人，有大字榜書揮灑的氣魄，雞禽翅尾用筆皆同，筆筆扎實力透紙背，與款字文筆意風格呼應，寫畫出徐渭筆墨精神。

　　琯樵畫禽集沈周、華喦、徐渭、陳淳之大成，其翎毛作品著重沈周厚實墨色，兼青藤白陽寫意，羽翅背毛有華喦味道。與沈周〈文禽圖〉並置，兩者禽鳥頭部運筆風格各得其趣，身軀皆由墨堆疊，墨韻層染，厚重溫潤，沈周砌形而成見筆觸，露鋒卻不芒；謝琯樵則是濃淡寫意，潤澤有致而富水份，筆畫與背景菊畫互相關照，描寫出居家田園風趣，此為他早期作品，但已見青年英雄。

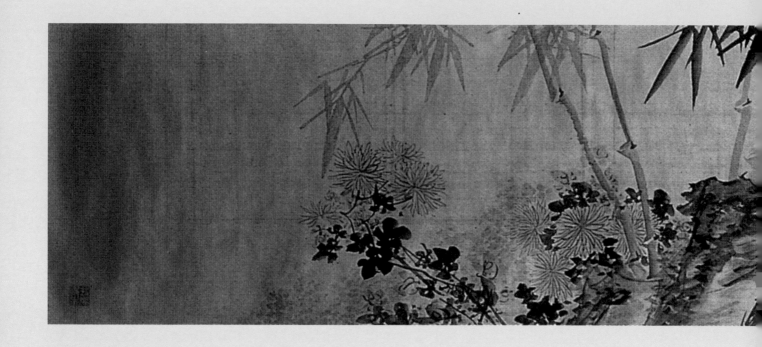

謝琯樵　竹菊（右頁下圖為局部）

1847　水墨、絹本　40×197cm　私人收藏

款識：身世渾如泊海舟，且依陶徑暫遲留，西風冷澹疏離下，閒寫幽花過一秋，羈旅天涯又
　　　一年。西風重九鞠華天，客中不覺秋光老，畫到霜枝意惘然，半生落拓寄人籬，剩得
　　　秋心只自知，莫道琯城花事淡，筆尖尚有傲霜枝。久雨乍晴，客窗頗有佳興，洗十硯
　　　齋舊硯，磨古隃糜，試狼毫湖穎，思昔人往收垂縮之法，頗多心得。小泉父臺大人
　　　屬，琯樵穎蘇。時丁未仲夏，在榕城旅次之鴻泥山房。

　　「十研齋」為清代福州著名藏硯家黃任的齋名，題畫裡象徵硯出名齋；「隃糜」為今陝
西千陽，自古以產墨著稱；「湖穎」為湖筆，以純正狼毫為珍貴。「工欲善其事，必先利其
器」，謝琯樵不吝使用出自名門的舊硯、古墨、珍筆來創作。原本陷入寄人籬下而身不由己
的羈旅抑鬱，心境還暖乍寒，但霽晴的偶然遣興，揮灑時獲回鋒收筆之運筆心得，得以平復
心情如久雨乍晴，有自我療癒和安慰之效。所繪之竹菊、堅石，都是君子堅忍象徵，藉此表
態不願屈服的傲骨氣節，行旅無奈中又帶有堅強意志的作用。

　　此作毫不客氣地將重點置於橫幅畫面中心，並以石為重心，數枝竹桿向上伸展，卻呈現
倒三角形的不安定狀；然而，放射狀的竹竿拓展了橫幅畫面既有的空間、增加了張力，在穩
定中帶有動勢，透過菊之圓潤花葉和竹葉之線分布左右，點、夾葉並濟，點、線集合錯落有
致，取得整體的平衡感。詩文與落款特地留下空間書寫，頗具心思。

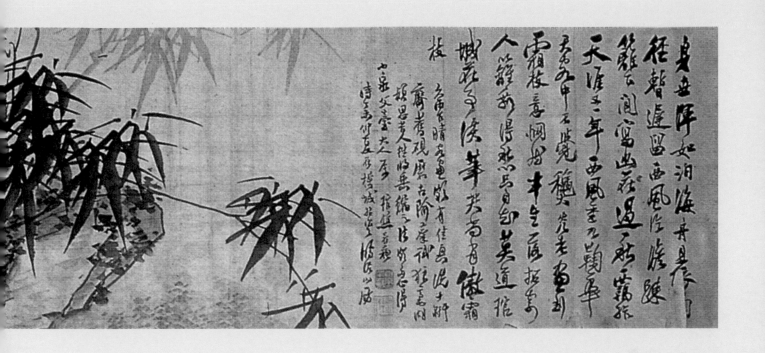

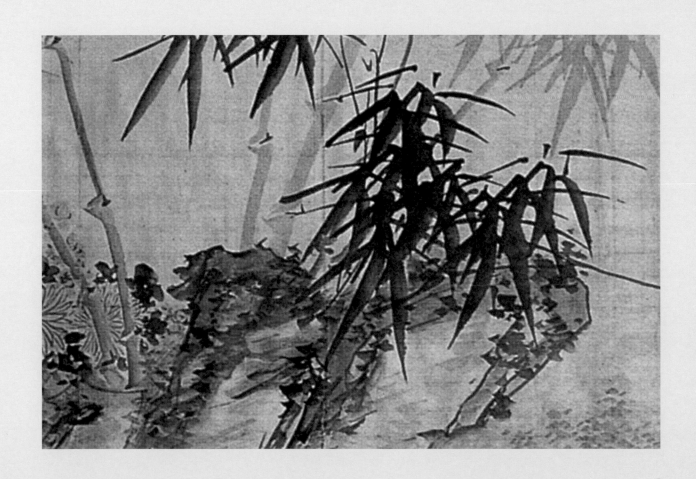

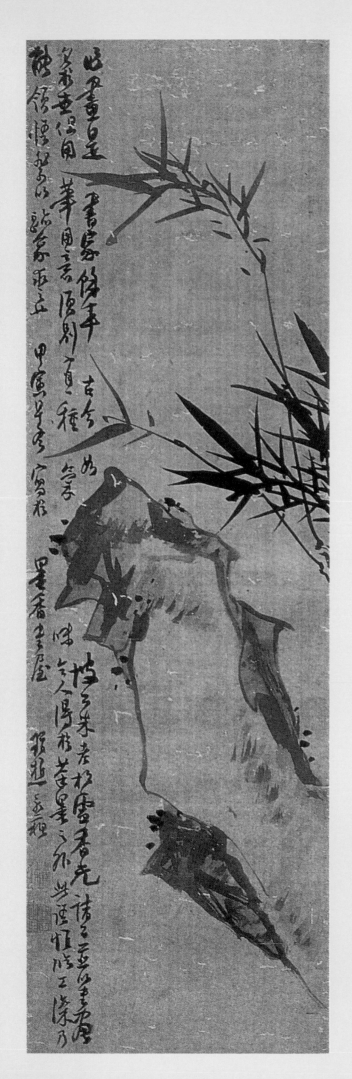

謝琯樵　竹石

1854　水墨、絹本　109×32.7cm　國立臺灣美術館典藏

款識：作畫是書家餘事，古今如坡公米老松雪香光諸公並以
　　　書畫名於世，但用筆用意須別有一種氣味，令人得於
　　　筆墨之外，此語恆臨工深乃能領悟，非不以跡象求之
　　　也。甲寅早冬寫於墨香書屋，琯樵穎蘇。

　　此作構圖平實卻大膽險峻，畫與書之前後空間交叉錯
落且生動，書法行氣陳述直撲，富大氣；點、畫書寫抑揚頓
挫，得音律。墨石之皴擦造形為謝琯樵畫石典型，如擬人手
法，暗示抗耐歲月風霜之叟，塊面堅實、層層分明，與筆鋒
凌厲的挺勁竹氣相呼應，竹與石性相符，皆為同道中人（同
方向），共現一種君子堅韌不屈的性格。謝琯樵指出超脫筆
墨外的韻味，不能只透過形象求之，而是書畫家本身所散發
的個人內涵，書、畫、人合一，才是畫質精髓之所在。

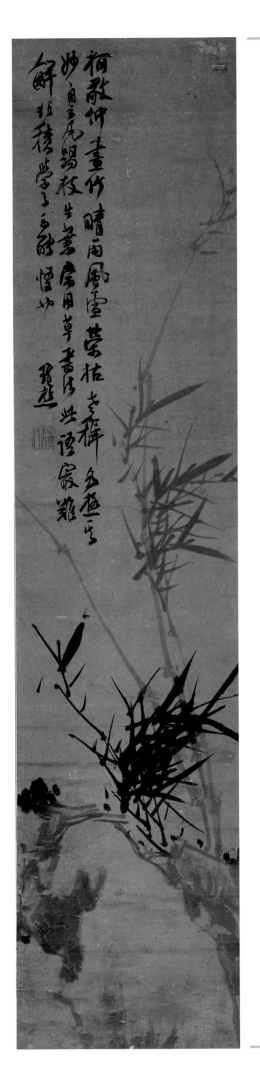

謝琯樵　竹石

年代未詳　紙本　134×30cm　何創時書法藝術基金會收藏

款識：柯敬仲畫竹，晴雨風雪，榮枯老稚，各極其妙，自
　　　云：凡踢枝生葉，當用草書法，此語最難解，非積學
　　　子不能悟也，琯樵。

　　題畫詩源自元代柯九思《丹丘題跋》：「寫竹竿用篆
法，枝用草書法，寫葉用八分法，或用魯公撇筆法，木石用
折釵股屋漏痕之遺意。」將書法用筆心得應用於繪畫，一直
都是文人藝術講究「書畫同源」的藝術觀。題畫除了談論用
筆的形、質外，也提到如何掌握神意，即表現出自然生態和
氣候變化，為兼具書畫美學和畫論心得之佳作。

　　此幅畫中的竹竿引導觀看視覺動線，向題畫書法延伸，
並呈倒三角放射狀的構圖，文字下端與一旁之竹葉巧妙融
合，拉長張力和營造空間之餘，顯得搖曳生姿富動感；此
外，石向左而竹葉向右則取風勢，拓展左右狹窄的畫心空
間，經營位置別有用心。在筆墨內涵中，其實也意指畫竹
「興酣落筆龍蛇走，蕭蕭風雨來毫端」的意在筆先、胸無成
竹的灑然清脫，用以抒發胸有丘壑的文人情結。

謝琯樵　擬董香光谿山晴靄圖

1855　水墨、絹本　41×173cm　寄暢園收藏

款識：卋（世）之畫山水者，動曰模倣大癡，而於筆法氣韻全不相入，畫家拘守繩墨，銖錙悉
　　　稱未免失於板，文人格外好奇，脫去蹊逕，筆法未免失之於放，盖緣稀見眞本，謬習相
　　　傳，是以學者愈多，去之益遠，余家藏眞本數幅，閒中臨摹頗有心得，恨筆與心違，莫
　　　能得其萬一，信乎古今人不相及也。書董跋一則，琯樵穎蘇。擬董香光谿山晴靄圖，奉
　　　輔翁司馬大人法鑒。乙卯十一月，寫於臺北蘭山署中之忠愛堂，琯樵謝穎蘇。

　　　此作深具歷史與藝術意義，它證明了謝琯樵在臺南旅次更早的來臺時間、地點和目的。
前題為謝琯樵寫董其昌跋文，後題為林國芳書鄭板橋題畫詩，山水畫與題款書跋的編排，經

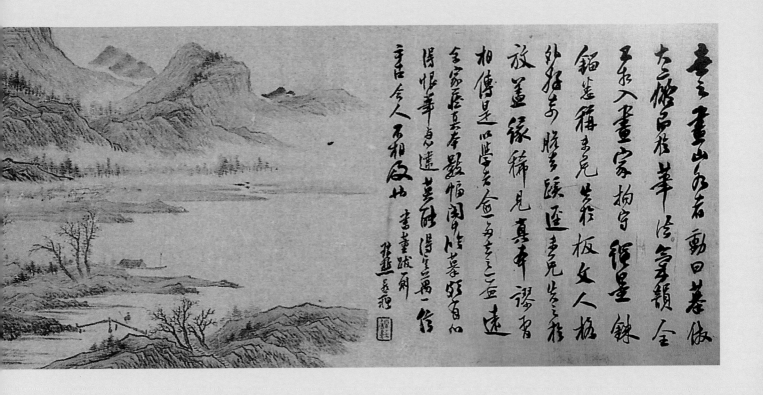

過刻意安排，為謝琯樵與林國芳親家即噶瑪蘭通判楊承澤的交誼作品，時楊氏所任通判，為原職董正官被戕害於吳磋之亂後再回任，因此謝琯樵前往宜蘭可能與協理民亂有關。

平遠構圖山水遼闊，結構以Z字型由近而遠層次綿延，向左右拓展寬闊的空間，鳥瞰俯視表現出多元層次而曠遠，使人得以一覽遠近江南風。謝琯樵特別經營山林樹石之高低起伏，以及江岸曲折婉轉的造形，破除平遠畫面易趨平緩之象，增添了靈動之精緻感。又，江面雨霽而雲未消，表現出山江煙嵐遠近接簇的意境；樹叢也運用了慣用的倒三角結構，靜中取動，疏林亦有元代倪瓚蕭寂又不失優雅的意境，藉此連接江水兩岸，撐起層山疊嶺，更得整合畫面功效，寫景、寫氣候也寫境。

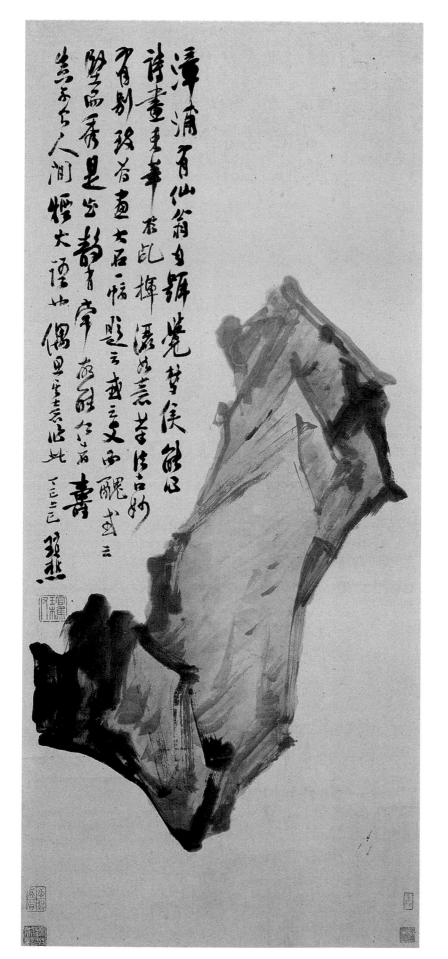

謝琯樵　畫石

1857　水墨、紙本　146×68cm

國立故宮博物院典藏

款識：漳浦有仙翁，自號覺夢侯，能作詩畫，束
　　　筆於乩，揮灑如意，筆法古妙，有別致，
　　　曾畫大石一幅，題云，或云文而醜，或云
　　　堅而秀，是知靜有常，故能仁者壽。真不
　　　食人間煙火語也，偶思其意作此。丁巳上
　　　巳，琯樵。

梅、竹、石為「三益之友」。蘇東坡說「石
文而醜」為畫石審美觀，到了鄭板橋又指出「醜
而雄、醜而秀」，謝琯樵將醜石之慧喻為「靜而
有常故壽」的仁智君子，藝術觀從孔子：「知者
樂水，仁者樂山；知者動，仁者靜；知者樂，仁
者壽。」的儒家思想而來。此類畫石造形受元代
倪瓚及其以前文人的影響，在謝琯樵其他蘭石、
竹石作品中常見，造形有擬人姿態的意義和君子
德行之象徵。

此件作品繪製過程如庖丁解牛，從蘸墨之
濃淡分布，可判從左側濃墨起筆，筆墨老練，畫
家作畫意在筆先、形隨意轉，知道如何發展石之
造形和掌握墨色變化，淡墨清爽冷逸，提按輕重
和節奏感，表現出塊面分層與堅實。右端稍濃之
墨色為平衡畫面重心之用，再順勢往左上引至題
畫，書法線條順著吟詠閱讀而下；在倒三角形的
不安定構圖裡，他利用造形，經營循環位置以安
定畫面。此畫風格題材簡單明確，別有韻味，
詩、書、畫的整體美學，筆墨即人品的文人意
識，道出石君子之仁智美德。

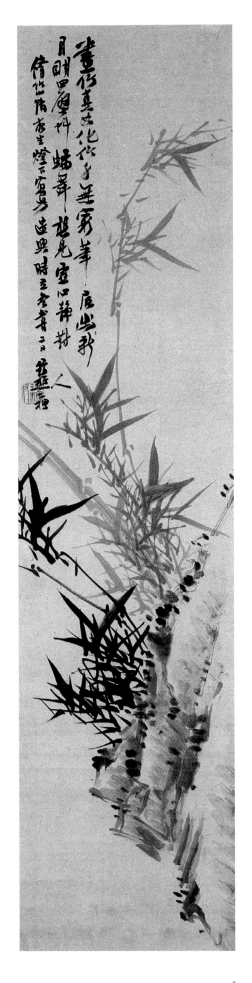

謝琯樵　脩竹圖（左圖為局部）

1858　水墨、紙本　139×32cm　私人收藏

款識：畫竹真如化竹身，無窮筆底出人（出下有一點，「人」字補於後）新，月明
　　　四壁蚪螭舞，想見虛心靜對人。脩竹山館夜坐燈下寫此遣興，時立冬前二
　　　日，琯樵蘇。

　　此幅作品雖無紀年，但落款署地為脩竹山館，可斷代於咸豐八年（1858）講席
海東書院時所作。謝琯樵在題畫詩中強調畫竹按照生長的方式運筆，由下而上生出
筍芽踢枝，依自然規律行運方能寫實而生動。畫面將竹佇立於絕壁，寫竹竿以直氣
勝，細枝隨風搖擺不折枝，象徵君子身處險峻卻能屹立茂盛；構圖藉著向左的竹竿
橫亙支撐畫心，使得淡墨竹萃向上延展，並將視點帶至題畫處，強度不覺壓迫外，
反而把書與畫在長條幅的畫心更顯張力和融合，經營觀看動線和書畫整體感，頗深
思熟慮。此外，畫石用筆見竹葉撇法，線質筆法同發於心，行雲流水不凝滯，謝琯
樵在夜坐遣興而心無旁騖的創作情境下，力行諸多美學要件與用筆考量，使得此作
藝術性極高。

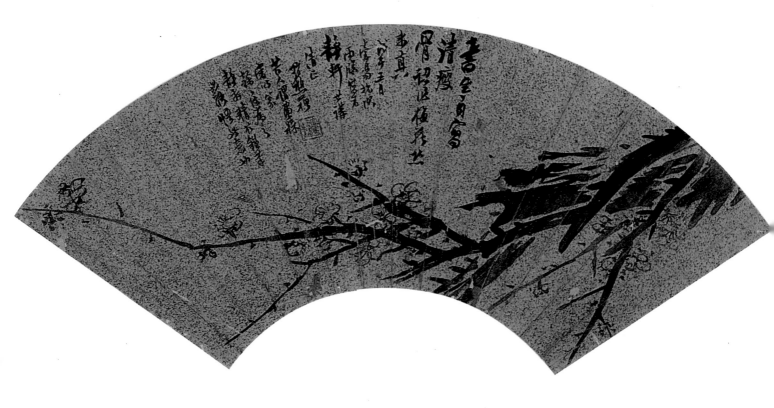

謝琯樵　墨梅

1858　扇面紙本　22.3×50cm　國立臺灣美術館典藏

款識：書生自寫清瘦骨，認作梅花恐未眞，戊午五月臺陽旅次雨牕，寫爲靜軒世講清正，琯
　　　樵蘇。昔人謂畫梅當以篆隸之法爲之，靜軒精於鐵筆，必能悟此意也。

　　此爲謝琯樵與浙江海寧文人世家查仁壽，於咸豐八年（1858）臺南海東書院課期時的交
誼作品，查仁壽隨父查元鼎佐幕熊一本來臺，父子二人兼擅篆刻（鐵筆），有印譜傳世。

　　琯樵亦精篆刻，此扇面流露篆刻美學的章法、刀意表現，梅幹筆觸詮釋走刀崩石的痕
跡，鏗鏘有力；梅枝則是篆隸法爲之，整體筆法若斷若連，意到筆不到，所到之處則以筆就
刀自然生趣，筆墨之外得像外意境，如查氏族人查禮（學禮），曾題畫梅：「畫梅要不像，
像則失之刻；要不到，到則失之描，不像之像有神，不到之到有意，染翰家能傳其神意，斯
得之矣。」藝術美學之外，也見識到畫品如人品的文人筆墨，琯樵題墨梅曾云：「寫梅要有
一種堅勁不屈之氣，雖霜壓雪摧，無憔悴衰弱之態，所謂窮亦堅也。物各有品，況人乎？」
此畫題詠與畫梅並重，強調畫梅藝術思想，也間接談到篆刻藝術，名副其實的「四絕」佳
作。

謝琯樵　墨梅

年代未詳　私人收藏

款識：月落參橫曙色開，輕煙微雪一株梅，酣紅玉臉渾如醉，疑是羅浮
　　　被酒來。酬盡孤山一樹春，斜支石枕臥芳茵，東風亦恐詩魂冷，
　　　亂灑飛華蓋醉人。客牎無事，偶思白陽山人寫梅，用筆薄弱殊
　　　失，清勁之致。愧甚，嬾雲山人。

　　明代劉世儒〈雪湖梅譜〉云：「寫梅十二要：一墨色精神，二繁而
不亂，三簡而意盡，四狂而有理，五遠近分明，六枝分四面，七勢分長
短，八苔有粗細，九側正偏昂，十萼瓣大小，十一攢簇稀密，十二老嫩
得宜。」如以此為據，謝琯樵符合幾項呢？其實並非只有如此，這只是
提供畫梅的美學欣賞基礎，不外乎講究自然變化，筆墨的造形大小聚散
疏密，以免失之呆濁。

　　謝琯樵認同畫梅當以篆隸之法為之，方能取骨得氣力。此畫雖不
見磅礡老幹，但行筆蒼勁，多中鋒拖筆節奏快慢有別，枝幹由Y字堆疊
組合，但信筆所至與苔點、花點的緩和使得節奏變化，同時削弱線之強
度，已不見Y字成規，如查禮〈題畫梅〉云：「古人畫梅枝幹有似女字、
之字、戈字、了字、叢字之分……要在筆有風神態度，斯無不可，亦
無不妙。否則只知摹仿古人，不過一枯木朽株，了無生氣，悉取乎畫梅
哉？」謝琯樵巧妙地將梅枝與題畫融和，如第四行「華」字末筆拉長，
與旁側梅枝有意猶未盡之感，同一行最末一字「人」字，延伸作細枝
貌，可知謝琯樵熟知畫理，在緊湊點線的經營取捨與線質造詣中，自有
其殊異與卓見。

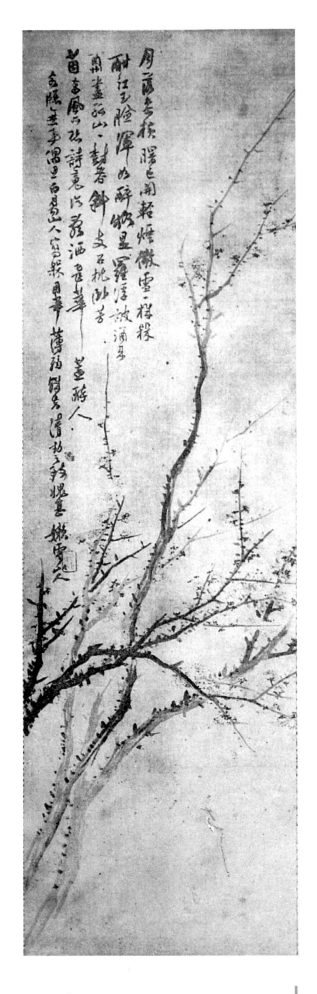

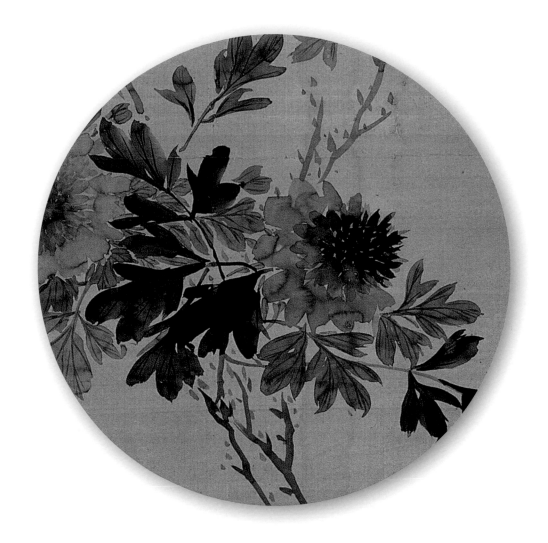

謝琯樵　水墨牡丹（上圖為局部）

1858　水墨、絹本　146×68cm　國立故宮博物院典藏

款識：昔人畫花卉皆設色，未有以墨者，宋人尹白始以水墨寫牡丹，其韻趣生動，較之雙鈎
　　　墨骨丹鉛刻畫者，尤有神致，蓋天香國色，畫者當於色香外求之，豈脂粉所能摹擬
　　　乎。旅窗晨起，滌硯磨墨，寫此遣興。拜題一絕云：曉試隃糜汲井華，濃香蘸墨畫了
　　　叉，燕支筆肉冰壺滌，本色天然富貴花。以奉履廷三兄大人清賞，時咸豐戊午小春，
　　　琯樵穎蘇寫於臺陽旅次。

　　謝琯樵提到宋代尹白以水墨沒骨寫牡丹，比起雙鈎刻劃的工筆濃彩，還要逸趣生動，蘇
軾云尹白曰：「花心起墨暈，春色散毫端。」牡丹雖國色天香，但形色之華麗濃香致使五色
亂目，無法與墨韻的逸氣潤澤相比，旨在強調在應物象形、隨類敷彩之外，文人精神於水墨
創作的重要性和美學思想。

　　題畫裡，謝琯樵講究繪事工具，用隃糜所產好墨，和晨曉清冽潔淨之井水，使得筆墨呈
現乾不澀、濕不濁、濃不鈍、淡不糊的韻致。而過程中用筆時有墨法，用墨時有筆法，不縮
不放的沒骨逸趣，一方面不求形似卻得形意生動，來自其書法之垂縮心得，細膩而不呆滯；
另一方面，透過用筆掌握絹材水與墨效果，寫意卻精緻，姿態秀妍，風格接近惲南田之兼工
帶寫。但謝琯樵的用筆氣韻於墨韻表現，來自不被畫史廣傳的「鐵舟和尚」，卻在謝琯樵牡
丹、墨竹之題畫，常推崇其用筆鋒穎凌厲，可見畫論思想與畫藝之精進，得自閱讀與廣閱見
識。

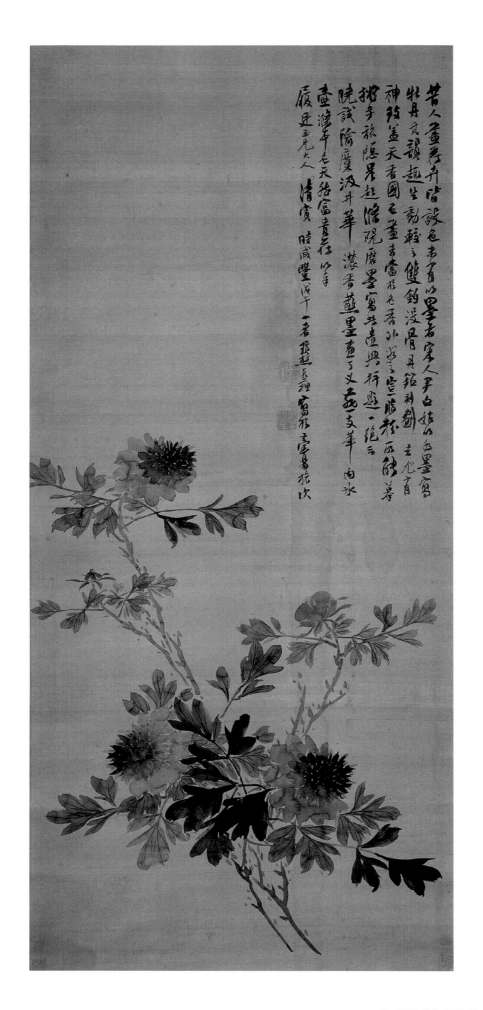

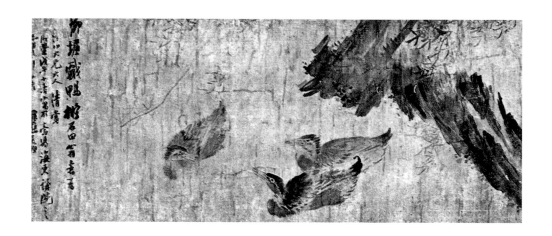

謝琯樵　柳塘戲鴨

1858　水墨、紙本

款識：柳塘戲鴨。擬石田翁意，以爲□□大兄大人清賞，咸豐戊午十月寫於海東講院之脩竹
　　　山館，琯樵穎蘇。

　　此畫為謝琯樵於臺南海東書院時期作品，題款雖擬沈周畫意，但他所畫水鴨與閩臺畫壇
一樣，深受揚州畫派黃慎的影響，如清代臺灣水墨畫家以林覺為著。沈周筆墨意境多筆觸堆
疊而厚重，謝琯樵此幅水鴨羽翅背毛的表現，透過取法沈周的用墨筆法掌握鳥禽結構，既然
是擬其意，實則非仿。謝琯樵有納古人所長而出己意的師心能力，所以畫中之鴨，已是謝琯
樵自己的詮釋，亦見承襲名家之基礎。

　　比起林覺或閩習風格的其他畫家，謝琯樵的水鴨顯得含蓄又溫潤，寫意暢快而墨色分
明，只見收放得宜，完全沒有閩習狂狷恣意的色彩與表演性，由此可見他是站在（詔安畫
派）領導者的高度，謹慎看待書畫藝術的發展，使得此件作品深得古意而客觀。

　　畫中三隻水鴨，細看墨色水分不同，筆法輕重有別，高明處在於眼圈和翅羽間，善用留
白所呈現之造形、筆法，即透過筆墨打理出結構，尤其與柳幹筆觸相得奇趣，無不以整體協
調為考量。又水鴨面容眼神巧妙，主賓互動呼應，饒有生趣，加上氣勢非凡、剛健強勁的大
寫意柳幹，真如「石如飛白木如籀」的書畫同源逸趣；木如石堅，又得墨瀋淋漓之效，謝琯
樵繪事大小皆有美學風範，令人折服。

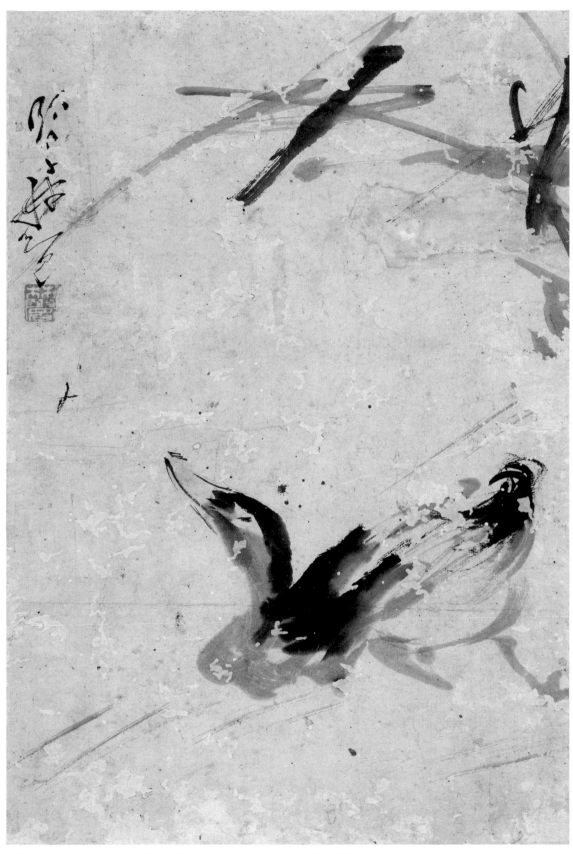

林覺　蘆鴨圖　約1831　紙本、設色水墨　29×20cm　私人收藏

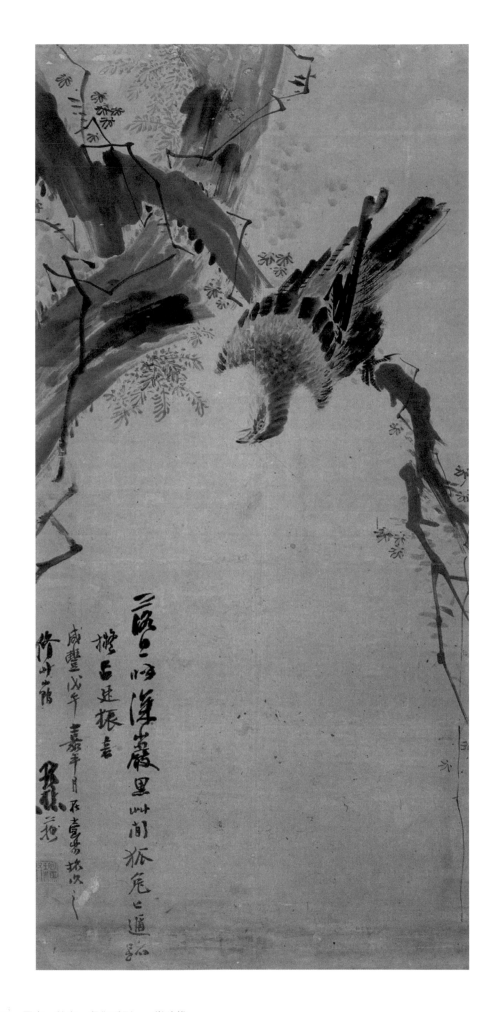

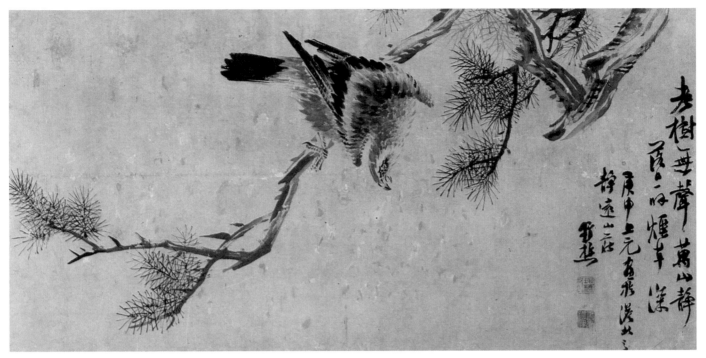

謝琯樵　松鷹　1860　水墨、紙本　64.6x129.5cm

謝琯樵　古木蒼鷹（左頁圖）

1858　水墨、紙本　127.7×59cm　私人收藏

款識：落日一呼深巖黑，草間狐兔已遁跡，擬呂廷振意。咸豐戊午嘉平月，在臺陽旅次之脩
　　　竹山館，琯樵蘇。

謝琯樵此幅畫鷹，乾筆施毛再做墨韻潤澤，筆氣強過墨，羽翅用筆挺拔直爽，筆墨間展
露意氣風發之姿，又蒼鷹蹲棲於枝，又俯首傾額聽聞，若有所尋，原來是草間狐兔已遁跡，
主角對著題畫尋跡鳴嘯，如見獵般凝視，但吟詠又道盡原委，姿態靈趣生動。

謝琯樵用大筆塗抹揮灑枝幹，蒼勁氣魄如古籀風韻，附生的藤蘿蔓纏，除了增添「惆悵
出松蘿」的畫意情趣外，葉點勾勒輕快隨側，亦削弱了古木強而有勁的揮灑力道，增添了墨
鷹的筆墨暢快。謝琯樵此作完成於臺南海東書院，並未署名囑畫何人，顯示非為交誼應酬之
作，藝術性較高。讓早期臺灣畫壇見識到稀奇的畫鷹原作，與詮釋明代呂廷振（紀）之畫鷹
方式，意義非凡。

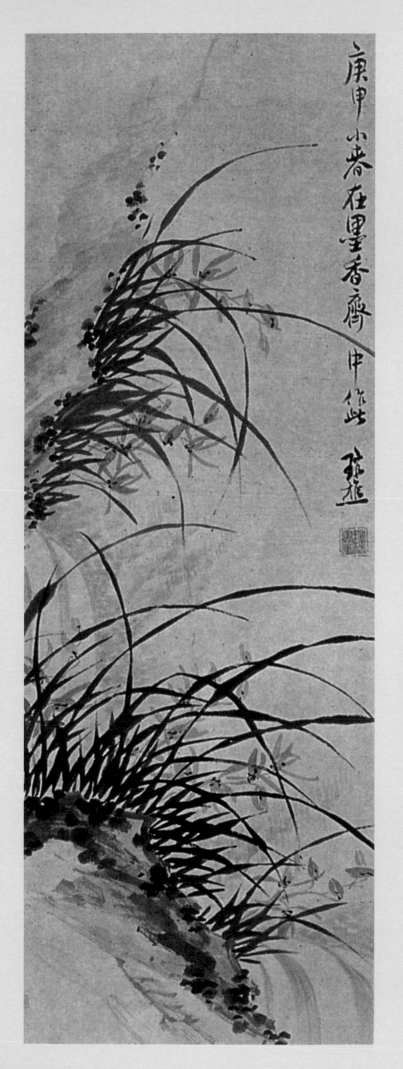

謝琯樵　蘭

1860　水墨、紙本　94×33cm

款識：庚申小春在墨香齋中作此，琯樵。

「喜氣寫蘭，怒氣寫竹。」此幅布局以「く」字畫野蘭，蘭草叢生花卉茂盛，突顯清幽飄逸的線條碰觸落款，形成簡單而嚴謹的三角構圖。蘭草分二區，其下象徵蘭生石巔之坦蕩君子，以物寓人；其上則絕壑生蘭，相對於在困境中保持內心謙遜的低頭葉，花卻昂揚不屈，秉持傲骨，顯示謝琯樵藉以託物言志。流水以淡墨藏於蘭後，營造別有洞天的空間，亦將清流視為君子。在為佐幕公署的「墨香齋」，藉書畫陳述絕壑清潔之意，除了具備治學修為的精神外，特別展現清流之治的品德，構思巧妙，寓意深刻，發人省思。不知謝琯樵為自勉在幕府生涯應觀氣象、堅持本分，或一抒對當時官場情狀之慨。

謝琯樵　絕壑幽蘭

年代未詳　水墨、絹本　118×25cm

私人收藏

款識：夕陽下蘭皋，獨向青蘿去，幽谷不見人，微芳襲秋
　　　露，蘇。

　　此幅空谷野蘭以茂盛叢蘭共組，構圖採高遠和深遠。
遠景叢蘭由高至低循序聚散，自然有致，遠、近生蘭呼應
取得平衡外，藉題畫詩文撐起長幅畫心，更顯丘壑崇高，
詠物談己之志，令人想起鄭板橋題畫詩：「峭壁一千尺，
蘭花在空碧，下有採樵人，伸手折不得。」將佳植留在大
好青山。

　　於筆墨，岩壑筆法皴擦細緻，苔點緊湊而橫筆輕按如
米芾畫法，古意甚濃。蘭蕙脩葉交錯，密可通風，卉瓣綻
放出生命旺盛感，和注意到新生凋零間的生長規律，墨色
濃淡有別，冷逸清冽，行草般的運筆卻內藏篆書之勁健，
以書入畫；而看似紛陳無章的野蘭，經其謹慎處理，葉、
花梗間的不同造形與留白，無法勝有法，見其思量。正所
謂「知白守黑，知黑守白」的書法篆刻空間經營之道，畫
理有憑而自然有據，細細品味不失造化。

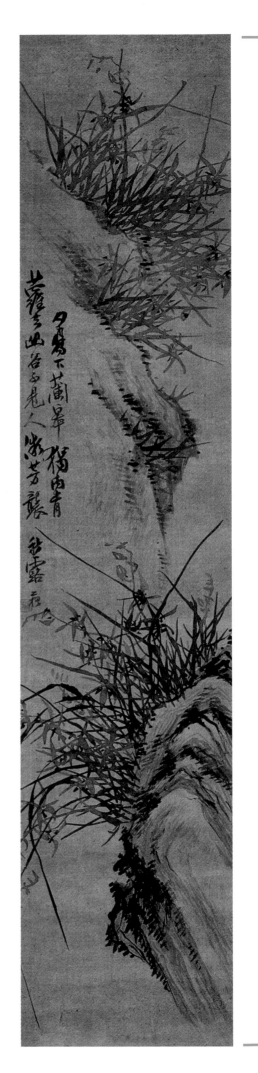

謝琯樵　蘭石（上圖為局部）

年代未詳　水墨、絹本　93.5×32cm　寄暢園收藏

款識：瞥見幽姿數朵開。古盆奇石好安排。靈均去後無知己。寫取芳魂入畫來。夜坐無聊挑
　　　燈寫此遣懷，琯樵穎蘇。

　　米芾以瘦、縐、漏、透為論石之妙，鄭板橋有云：「一醜字則石之千態萬狀皆從此
出。」提出石「醜而雄，醜而秀」的審美意境，為畫石造形和肌理呈現的線質旨趣。此幅墨
石「醜」的特徵，透過筆觸表現的形與質格外適切，以擬人手法，使醜石與蘭卉相望傾訴或
呼應對照，參透「醜即美」的畫理外，並透過蘭草垂昂的線性互動，銜接墨石與題畫吟詠，
匠心非凡。

　　此作可看出謝琯樵的寫生能力及明暗結構的掌握。他除了有素描或美學素養外，雅石曲
折外型的勾勒筆法與題畫詩，皆參酌了張瑞圖明顯露鋒、方折轉向的書法風格。書於絹上的
執筆用墨不同於紙上作繪，在此作中，謝琯樵手執筆管稍低處，下筆特有一種踏頓卻不拙滯
之趣，從運筆提按之線質判斷，謝琯樵側鋒寫出帶有切割且鋒穎的剛健感，不過字體結構和
量感仍是米、顏書風基礎；至於濃淡用墨無懈可擊，以筆觸疊染出空間與體感，整體墨韻簡
潔清爽，質量並重，有一種冷逸清脫，使人見識其洞悉前人畫理與敏銳之美學天分。

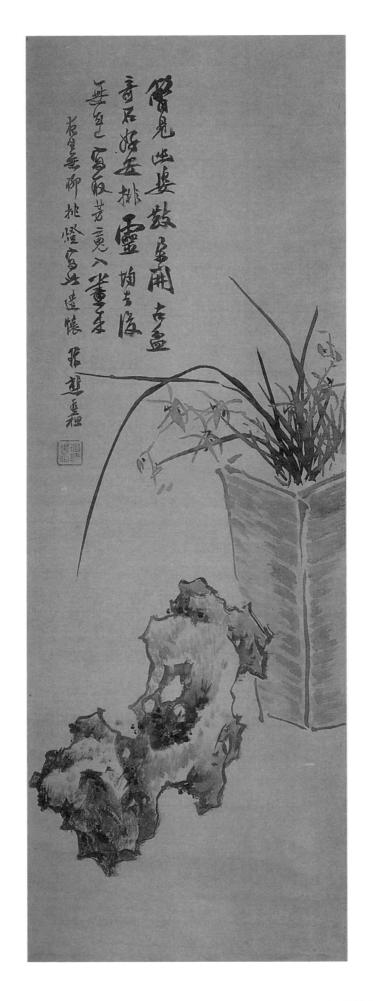

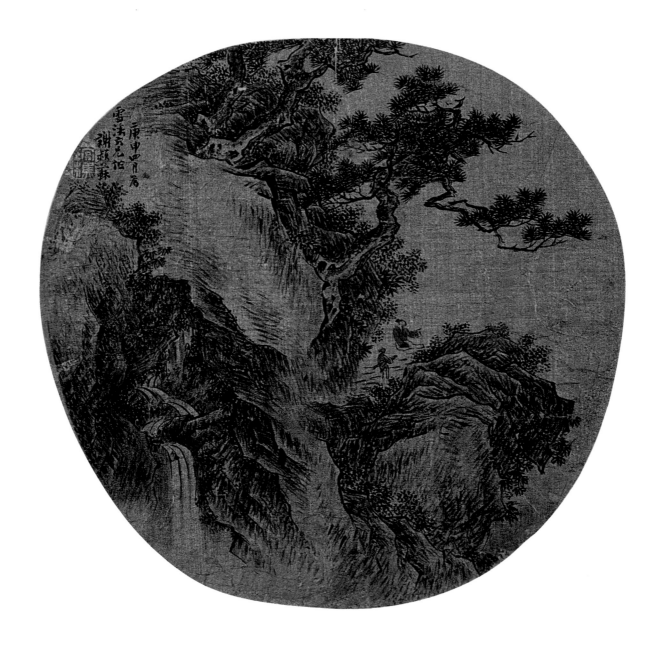

謝琯樵　山水圓扇

1860　設色水墨、絹本　25×25cm　國立歷史博物館典藏

款識：庚申四月爲雪溪六兄作，謝穎蘇。

　　此件設色圓扇細工精緻，畫幅雖小但內容豐富，為謝琯樵少見的細膩山水。畫風源自南宋院體畫，但更接近受其影響的浙派山水，這種充滿鋒芒的皴擦筆調，常反映在其蘭竹畫石上，筆氣彰顯堅山拔石的質感。

　　畫面營造出兩個場景空間，深具文人意識，左方青巖為實空間，綠苔蒼蔭深鬱，尋曲折山澗往內溯源，終乎可見山後露光，別有洞天，暗指身處幽暗環境，並期待柳暗花明時，得靠綿延清流日久見人心。右方留白為虛空間，絕壑生綠之山徑兩側，歲寒奇松立岩擺姿，抓住青山不畏險，伴隨著筆觸單鉤參差雙鉤的茂盛野植，使得生機盎然，左右虛實對照，文人心之所向透過琴童伴主遠眺，盡在不言中。

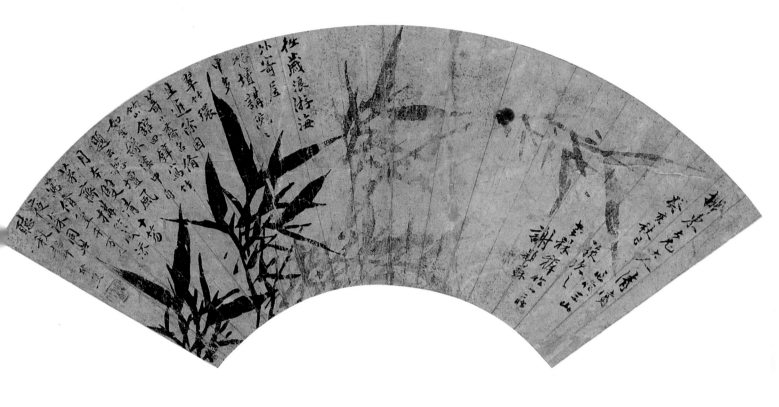

謝琯樵　墨竹扇面

1863　水墨、紙本　18×51cm　國立臺灣博物館典藏

款識：柳東大兄大人清賞。癸亥秋日畫於三山旅次之老梅稱竹山莊，謝穎蘇。往歲浪游海
　　　外，寄居榕壇講院，院中多翠竹環生，庭除因葺，小齋名脩竹山館，四壁寫竹如坐綠
　　　陰中，自題云：榕壇風月本雙清，十笏茅齋構竹成，添寫脩篁千萬个，夜深同此聽秋
　　　聲，琯樵。

　　扇面文字所提之「榕壇講院」即臺南海東書院，齋館因窗櫺几案皆湘妃竹（斑竹），簷
外庭中修竹環繞，綠蔭幽雅別致，而被謝琯樵命名為脩竹山館，謝琯樵海東書院時期的作品
多作於此。尤其夜間作畫其中的閒情逸致，為晚年於福州常懷念的客旅韻事。楷書落款本名
謝穎蘇，多為謝琯樵到家之作，以及對囑畫者表示尊敬與謹慎的繪事態度。

　　此為謝琯樵晚年作品，竹葉運筆雄渾沉著，顯示出一種肯定而穩健的霸氣，得自於其厚
實的顏字書法基礎，從中可見其精熟書畫同源的筆墨表現和理論思維。詩文吟詠依照墨竹造
形書寫，字裡行間長短穿插於畫面左側，成為畫面重心，再藉由向右搖曳的枝葉方向，引領
視線至落款，更顯張力與畫面均衡，可謂面面俱到的「三絕」藝術。

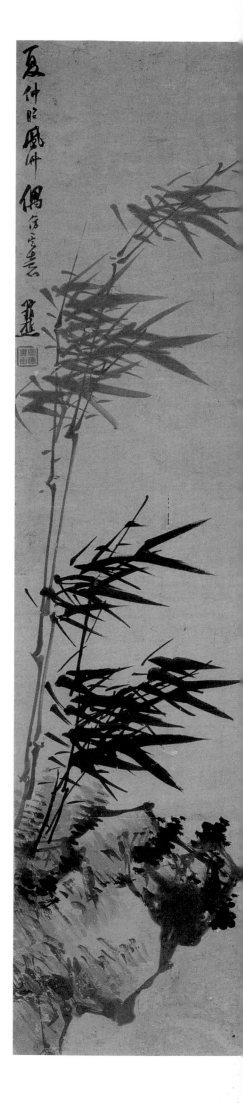

謝琯樵　竹石四連屏

1864　水墨、紙本　130×30cm×4　私人收藏

款識：

（一）　興酣落筆龍蛇走，蕭蕭風雨來毫端。同治甲子三月，寫為撝叔廣文先生
　　　　清賞。琯樵蘇時在三山旅次之聽濤山館。

（二）　隔屏欹枕風驚鐸，半夜推窗月上竿，琯樵。

（三）　擬梅華盦主，懸巖垂篠，琯樵。

（四）　夏仲昭風竹，偶仿其意，琯樵。

　　　這件謝琯樵晚年的作品，題畫裡的吳鎮（梅華盦主）和夏昶（仲昭）分別
為元、明擅畫竹名家，常受謝琯樵推崇。此作除了寫畫竹石的藝術造詣外，更
表達出風竹之不同氣象，竹葉隨風，有上風、垂風、定風、側風，畫家依地形
石貌取風勢，挺拔搖盪見其強弱，意境絕妙，已非寫景而是寫情寫神，顯示其
藝術成熟，不再侷限於書畫同源的筆墨技巧，境界之歷練，從有我到無我。例
如首屏題畫吟詠，胸有成竹意在筆先，卻是無成竹般的頃刻隨手寫去，風舒雲
捲、與物俱化的無我情境，只覺其腕中毫端瀟灑動人，如蘇軾曰：「當其下筆
風雨快」，又如風雨過後尚存之跡象，看似無聲勝有聲，轉換成人生無論晴雨
風雪，仍謹守堅毅的執著態度，謝琯樵藝術與人生隨影不離，晚年超我物外的
人格特質總是特別敏銳，此作隱現其晚年入林文察戎幕的大同世界觀，更是文
人抒情經世致用之道於藝。

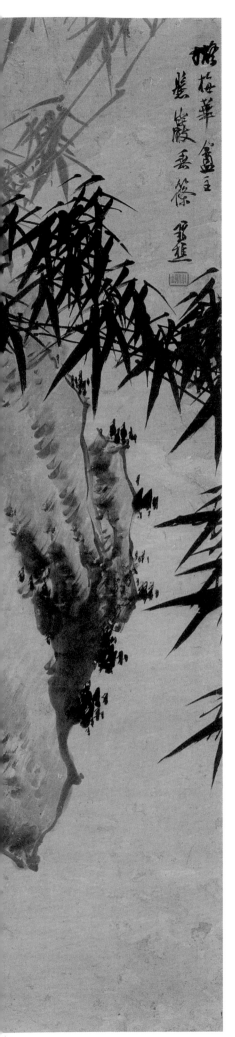
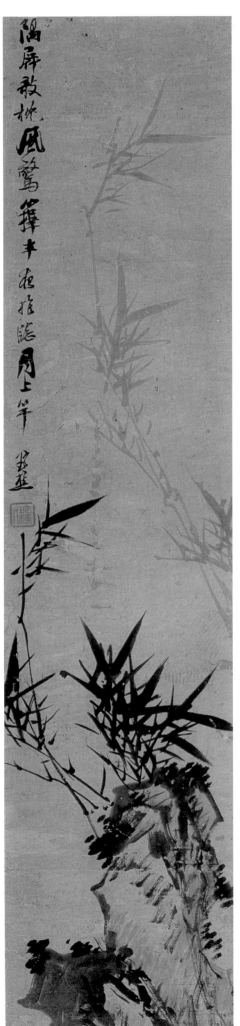
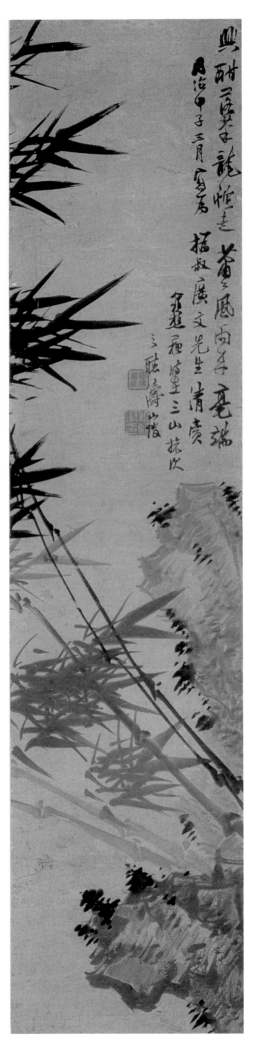

謝琯樵　花鳥四屏

1864　水墨、紙本　171×35.3cm×4　私人收藏

款識：

（一）　似聽數聲泥滑滑，滿林□□□如煙，琯樵。

（二）　擬雪鴻老人意，琯樵。

（三）　藕花深處浴雙鳧，石田翁有此本，偶仿其意，琯樵。

（四）　麗南大兄大人清賞。甲子秋日畫於三山之秋碧樓□□，琯樵蘇。

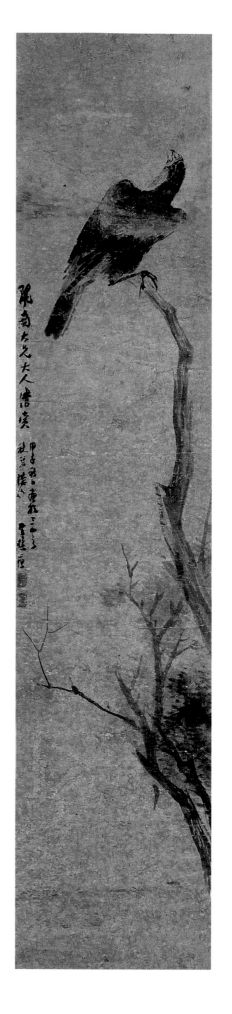

　　此花鳥四屏題材多樣而鮮見，為謝琯樵晚年到家之作。首屏竹石為其典型的構圖與取景，石上雙鳩互動可辨雄雌，昂首若有所思，整體筆法、墨色簡潔分明無拖泥帶水；次屏寫木稍有漬韻，落葉灌木和勾勒花葉看似紫薇，主幹側邊有雙鉤寫意菊花增添生趣，八哥鳥休憩其間，姿態豐富，筆墨依循幾何結構成形，體態豐腴時而俯仰或整羽，為平易近人的題材；其三為墨荷塘鴨，構圖與第二屏相似，皆為定點向外呈揮舞放射狀，貌如太極生兩儀，謝琯樵提到源自沈周畫本而來，畫荷筆墨可見青藤、白陽寫意渲染，雙鴨畫法受沈周、黃慎影響居多；末屏畫鷹的筆墨較溫和，有別於林良、呂紀以露鋒為尚的風格，謝琯樵此屏反而溫潤含蓄，頗有華嵒秀逸清爽之緻，鳴首引至不知深處。

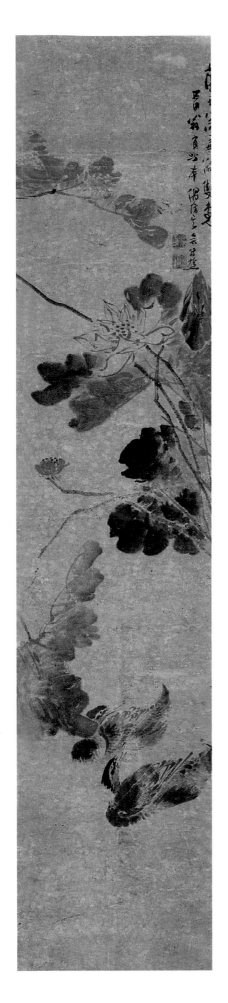

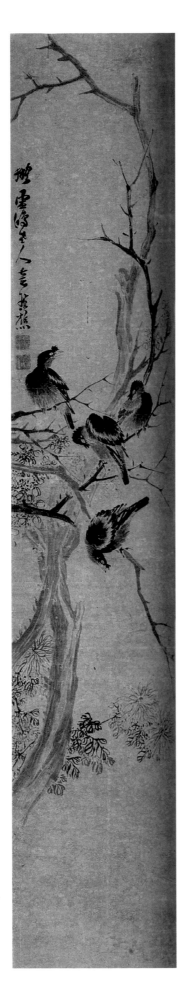

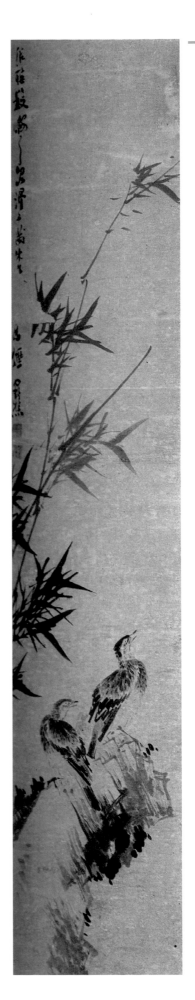

謝琯樵　秋景山水圖（上圖為局部）

1864　水墨、絹本　65.5×33.5cm　私人收藏

款識：芭庭大兄大人清賞。同治甲子夏日，琯樵蘇畫於三山秋碧樓。

　　謝琯樵殉難那年作了幾幅精湛的中堂山水畫，此為其一。畫中崇山峻嶺，清流而下見茂林修竹，足以暢敘幽情，有王羲之〈蘭亭集序〉餘韻。筆者認為其構圖與造景，受到王維《輞川集》詩情畫意的文人思潮和藝術景觀所影響，畫面可見「老虎崖」、「斤竹嶺」、「竹里館」、「南、北坨」、「宮槐陌」等詩景，王維詩中有云：「應門但迎掃，畏有山僧來。」就是門籬前所畫掃徑以待之人。園邸脩竹憩亭，擺設與造景為文人居家典型，山水畫表達著文人避世隱居不願出仕的心境，從畫中元素或可窺見謝琯樵軍旅時心之所向。

　　琯樵畫石和山水畫多為浙派風格，筆法樸實，規律中藏著音樂性。從此畫左半部的裁切情形來看，原畫心可能不只如此，或另有連屏描繪輞川別業其他詩景。此作樹群佇立於不安分的倒三角構圖中，使其在巖上顯得搖曳若傾墜、動態間或有氣象，中鋒寫篆用筆道出枝幹勁道，如由石生，正所謂鄭板橋：「咬定青山不放鬆，立根原在破岩中，千磨萬擊還堅勁，任爾東西南北風。」可見謝琯樵畫山水樹石，隱喻佳植（君子）在險惡巖壑（小人）的環境中仍意志堅忍。

謝琯樵生平大事記

	
1811	‧農曆三月六日，辰時出生。
1826	‧謝琯樵隨父至清流縣學。
1836	‧在廈門活動，並結識林樹梅。
1840	‧多在故鄉詔安活動。 ‧於福州入閩浙總督顏伯燾之幕。
1841	‧七月，與顏伯燾至廈門視察海防。
1842	‧時中、英鴉片戰爭，謝琯樵戎幕駐守溫陵（泉州）。
1846	‧二月，與林樹梅重逢廈門。 ‧與高體華交誼於福州「宜秋山館」。
1847	‧多在福州地區活動。
1849	‧再度前往福州。
1851	‧晚秋，於廈門黃日紀之「榕林別墅」。冬至後在臺活動。於「林家在大枓崁」時期作客，在汲古書屋作〈沒骨牡丹〉贈呂世宜，並書寫硯台銘文。
1854	‧六月二十七日，謝琯樵入右遷福建按察使徐宗幹之幕。在廈門活動。
1855	‧十月，因公務進駐廈門，期間遊黃日紀之「榕林別墅」。 ‧十一月八日前，已再度來臺，於臺灣噶瑪蘭（宜蘭），因公務結識噶瑪蘭通判楊承澤和臺灣鎮總兵邵連科。
1856	‧有一說法說是謝琯樵剛遊過揚州、潤洲、蘇州。另一說法則說他可能仍停留在臺灣，且已到過臺南。
1857	‧二月，臺灣兵備道裕鐸，請託徐宗幹說服謝琯樵入幕。 ‧二月前已確定在臺南活動。 ‧四月前，已客座臺南吳尚霑之「宜秋山館」。
1858	‧於臺南海東書院。 ‧五月，與查仁壽交誼。 ‧六月六日，邵連科、裕鐸奏，分發廣東縣丞謝穎蘇，以知縣僅先補用。 ‧十月二日，書〈石芝圖八十壽屏〉。
1859	‧春天，尚在臺南海東書院。 ‧夏天，再北上至板橋林家，同年離開林家至艋舺。
1860	‧在北臺灣之艋舺活動，待至四月前。 ‧在林文察游擊官署於艋舺。 ‧回閩（福建），活動於三山（福州）。
1861	‧謝琯樵奉命於福建漳州、龍岩剿匪。

1862	・十一月十四日，奉林文察之命率勇於浙江剿匪。
1863	・活動於三山（福州）。
1864	・秋天前，活動於三山（福州）。 ・十一月三日，殉難於漳州萬松關瑞香亭之役。 ・十二月五日，福建陸路提督林文察、同知銜廣東候補知縣謝穎蘇等人剿賊陣亡，由徐宗幹奏請撫卹。
2014	・臺南市文化局出版「美術家傳記叢書／歷史・榮光・名作系列──謝琯樵〈石芝圖八十壽屏〉」一書。

參考書目

・文史哲出版社編輯部，《中國美術家人名辭典》，臺北市，文史哲出版社，民76.5出版。

・石暘睢，〈先高祖芝圃公行述〉，《臺南文化》第3卷4期，臺南市，臺南市文獻委員會，43:4出版。

・丘斌存，〈謝芸史琯樵父兄姊弟五詩書畫家〉，《臺北文物季刊》第8卷4期，臺北市，臺北市文獻委員會，49.2.15出版。

・行政院文化建設委員會策劃，《明清時代臺灣書畫作品》，臺北，行政院文化建設委員會，民73.5出版。

・俞崑，《中國畫論類編》，臺北市，華正書局，民73.10出版。

・彰化縣北斗鎮文獻家謝吉松先生，提供剪報六十餘年累積之寶貴資料。

・盧家興，〈清代流寓臺灣的藝術家謝琯樵〉，《古今談月刊》，古今談月刊編輯委員會，55.7.25出版。

・謝崧，〈一代藝人謝琯樵〉，《臺北文物季刊》第4卷3期，臺北市，臺北市文獻委員會，44.11.20出版。

・謝忠恆，〈謝琯樵的繪畫創作思想〉，《造形藝術學刊》，臺北縣板橋市，國立臺灣藝術大學造形藝研所，93.12出版。

・謝忠恆，〈從謝琯樵影響的清代臺灣水墨畫家論起〉，《書畫藝術學刊》第14期，新北市板橋區，國立臺灣藝術大學，102.7刊行。

・謝忠恆，《謝琯樵之藝術研究》，臺北縣，國立臺灣藝術大學造形藝術研究所中國書畫組碩士論文，98.6出版。

・魏清德，〈謝琯樵其姊謝芸史附〉，《臺北文物季刊》第3卷1期，臺北市，臺北市文獻委員會，43.5.1出版。

・蕭瓊瑞計畫主持，《臺南市藝術人才暨團體基本史料彙編・造形藝術》，臺南市，財團法人臺南市文化基金會，95.1出版。

・關山情主編，《臺灣古蹟全集》，臺北市，戶外生活雜誌社，民69.5初版。

本書承蒙林光輝先生、何創時書法藝術基金會、大牛城兒童文教基金會、寄暢園、謝吉松先生等提供圖版使用，特此致謝。

國家圖書館出版品預行編目資料

謝琯樵〈石芝圖八十壽屏〉／謝忠恆 著
－－初版－－臺南市：臺南市政府，2014〔民103〕
64面：21×29.7公分 --（歷史‧榮光‧名作系列）

ISBN 978-986-04-0567-5（平裝）

1.謝琯樵　2.藝術家　3.臺灣傳記

909.933　　　　　　　　　　　　　103003272

臺南藝術叢書　A017

美 術 家 傳 記 叢 書 II ｜ 歷 史 ‧ 榮 光 ‧ 名 作 系 列

謝琯樵〈石芝圖八十壽屏〉　　謝忠恆／著

發 行 人｜賴清德
出 版 者｜臺南市政府
地　　址｜70801臺南市安平區永華路二段6號
電　　話｜（06）632-4453
傳　　真｜（06）633-3116
編輯顧問｜王秀雄、王耀庭、吳棕房、吳瑞麟、林柏亭、洪秀美、曾鈺涓、張明忠、張梅生、
　　　　　　蒲浩明、蒲浩志、劉俊禎、潘岳雄
編輯委員｜陳輝東、吳炫三、林曼麗、陳國寧、曾旭正、傅朝卿、蕭瓊瑞
審　　訂｜葉澤山
執　　行｜周雅菁、黃名亨、涂淑玲、陳富堯
指導單位｜文化部
策劃辦理｜臺南市政府文化局、財團法人台南市文化基金會

總 編 輯｜何政廣
編輯製作｜藝術家出版社
主　　編｜王庭玫
執行編輯｜謝汝萱、林容年
美術編輯｜柯美麗、曾小芬、王孝嫃、張紓嘉
地　　址｜臺北市重慶南路一段147號6樓
電　　話｜（02）2371-9692～3
傳　　真｜（02）2331-7096
劃撥帳號｜藝術家出版社 50035145

總 經 銷｜時報文化出版企業股份有限公司
　　　　　｜地址：桃園縣龜山鄉萬壽路二段351號
　　　　　｜電話：（02）2306-6842

南部區域代理｜臺南市西門路一段223巷10弄26號
　　　　　　　｜電話：（06）261-7268
　　　　　　　｜傳真：（06）263-7698

印　　刷｜欣佑彩色製版印刷股份有限公司
初　　版｜中華民國103年5月
定　　價｜新臺幣250元

GPN　1010300385
ISBN　978-986-04-0567-5
局總號　2014-149

法律顧問　蕭雄淋